ILLUSTRATION
MAKING & VISUAL BOOK
모리쿠라 엔 화집

제우미디어

ILLUSTRATION MAKING & VISUAL BOOK 森倉円

(ILLUSTRATION MAKING & VISUAL BOOK Morikura En : 5320- 9)

© 2019 En Morikura © Kizuna AI

Korean translation rights arranged with SHOEISHA Co.,Ltd.

in care of HonnoKizuna, Inc. through KOREA COPYRIGHT CENTER.

Korean translation copyright © 2020 by JEUMEDIA Co.,Ltd.

CONTENTS

ILLUSTRATION MAKING & VISUAL

모리쿠라 엔 森倉 円

———

　버추얼 탤런트인 키즈나 아이의 캐릭터 디자인을 맡아 단숨에 주목을 받았습니다. 여자아이의 반짝이는 순간을 잡은 듯한 표현으로 많은 팬을 매료시킨 일러스트레이터, 모리쿠라 엔. 이 책에서는 여자아이를 메인으로 한 다채로운 작품과 오리지널 일러스트 메이킹, 미공개 러프 스케치, 창작의 비밀에 다가가는 인터뷰가 수록되었습니다. 작가가 빚어낸 세계관의 매력을 구석구석 즐겨주시면 감사하겠습니다.

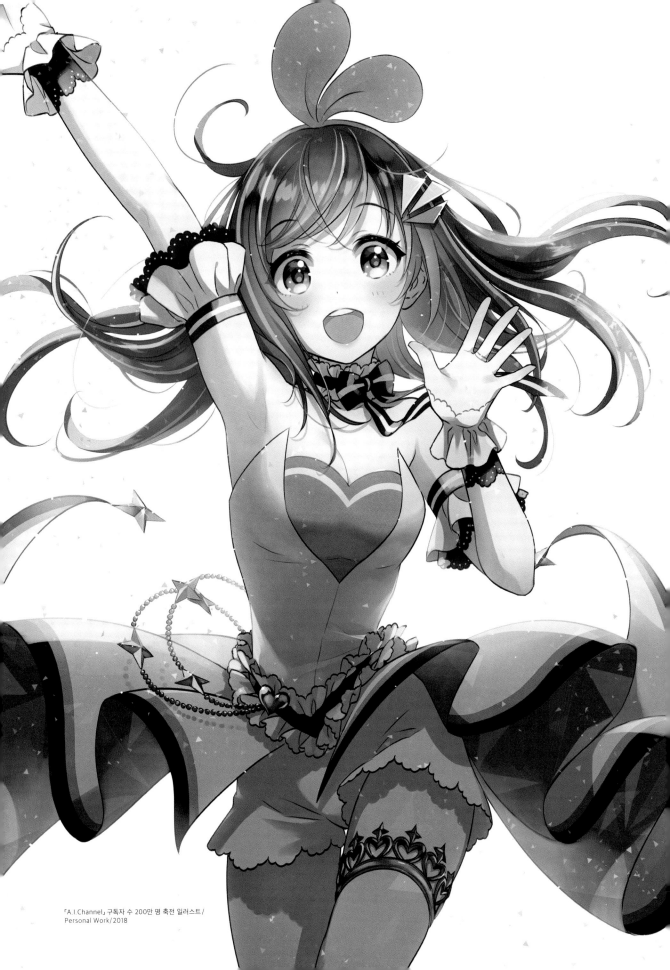

「A.I.Channel」구독자 수 200만 명 축전 일러스트/
Personal Work/2018

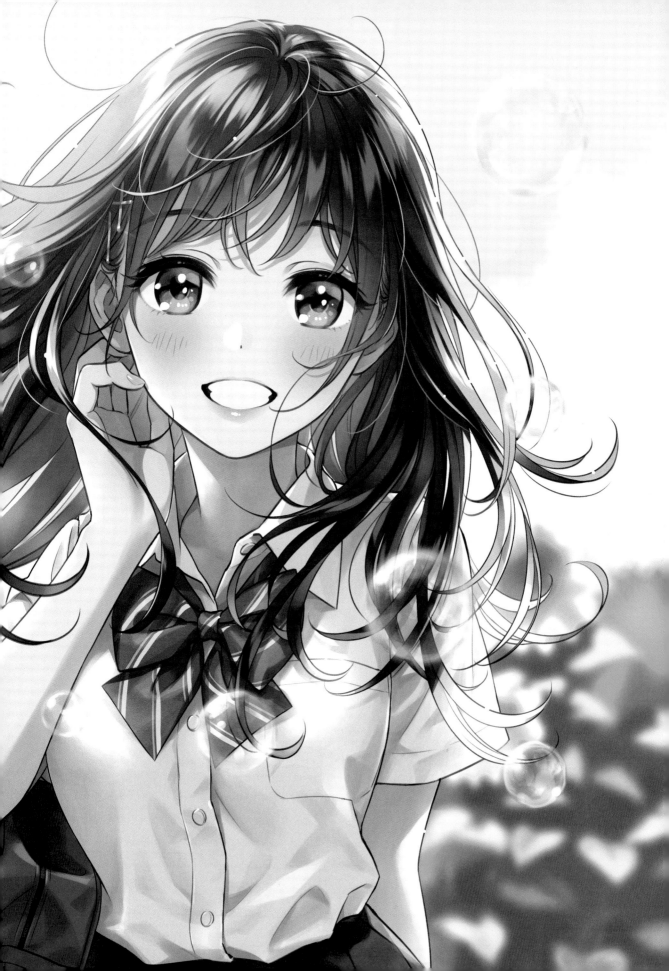

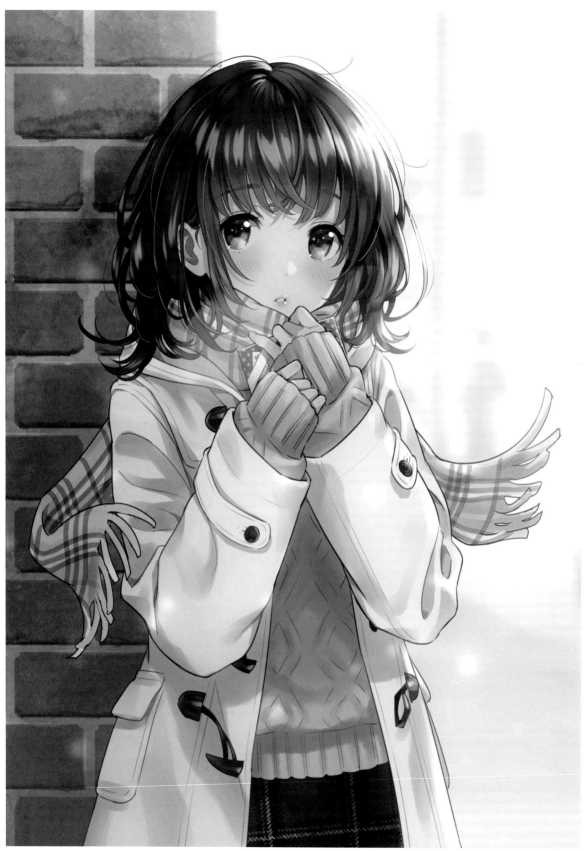

「…아직이려나」/Personal Work/ 2019

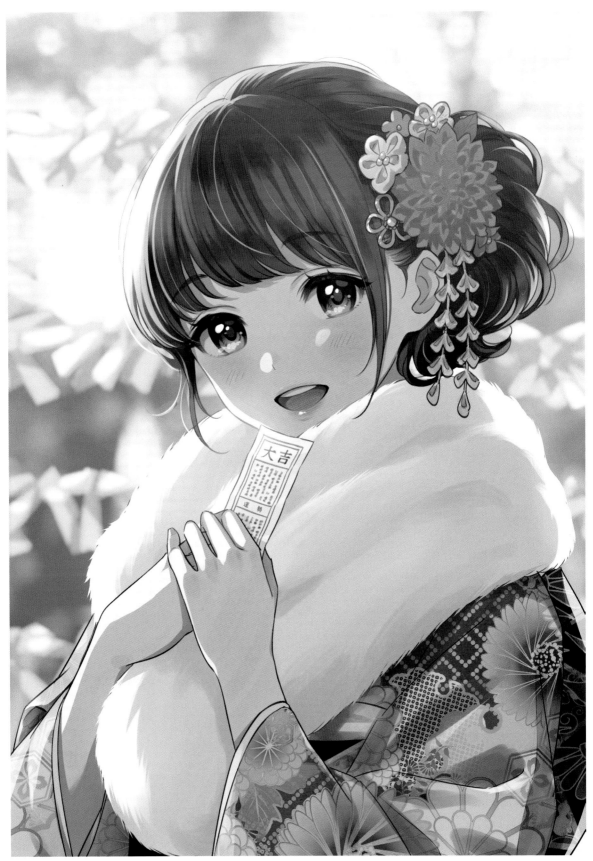

大吉

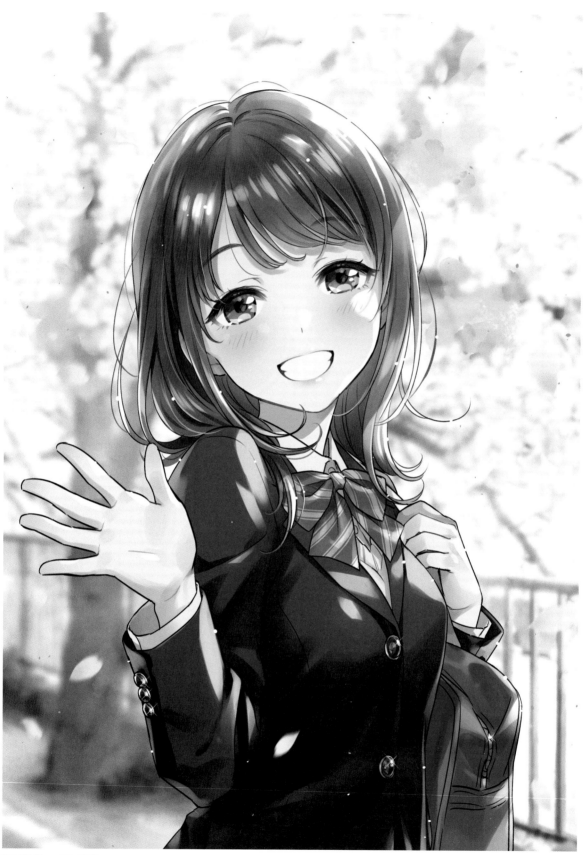

「좋은 아침」/Personal Work/2019

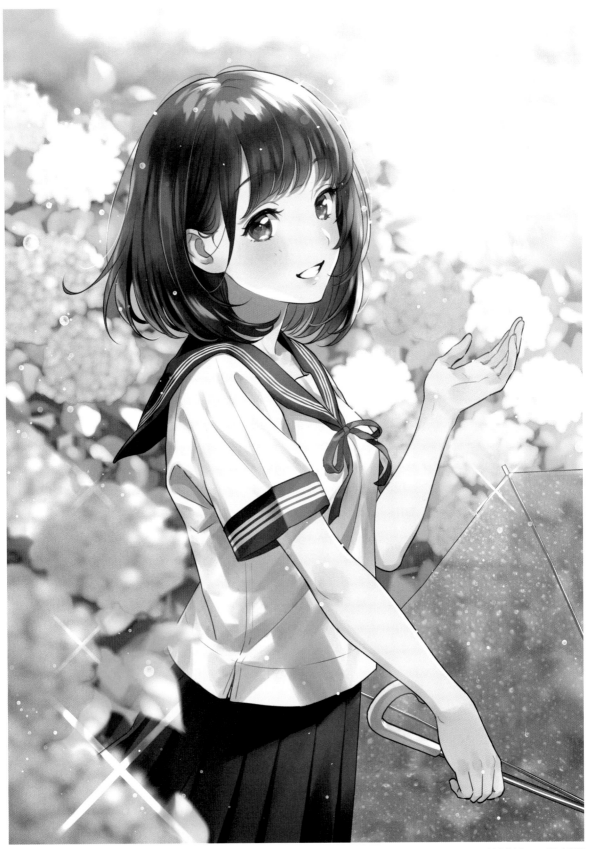

「비가 개다」/Personal Work/ 2019

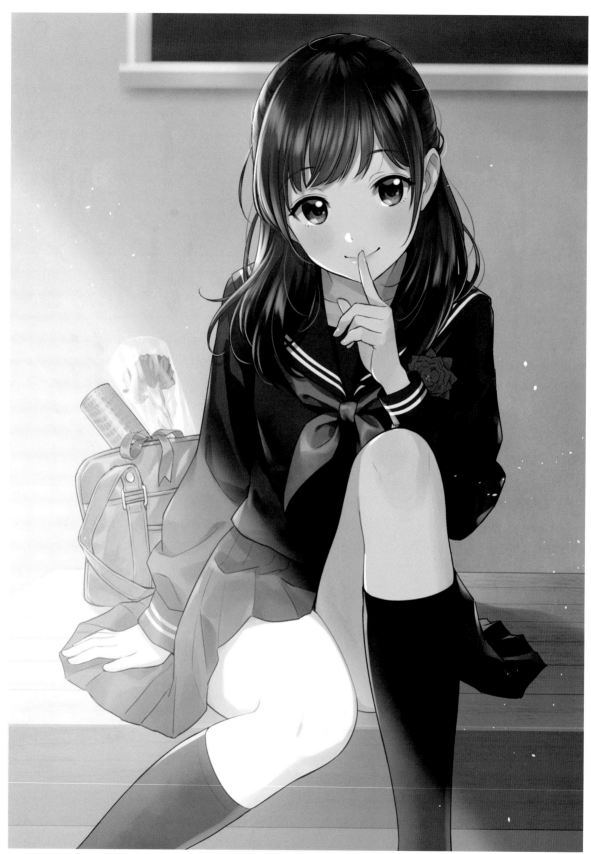

「Graduation」/Personal Work/2019

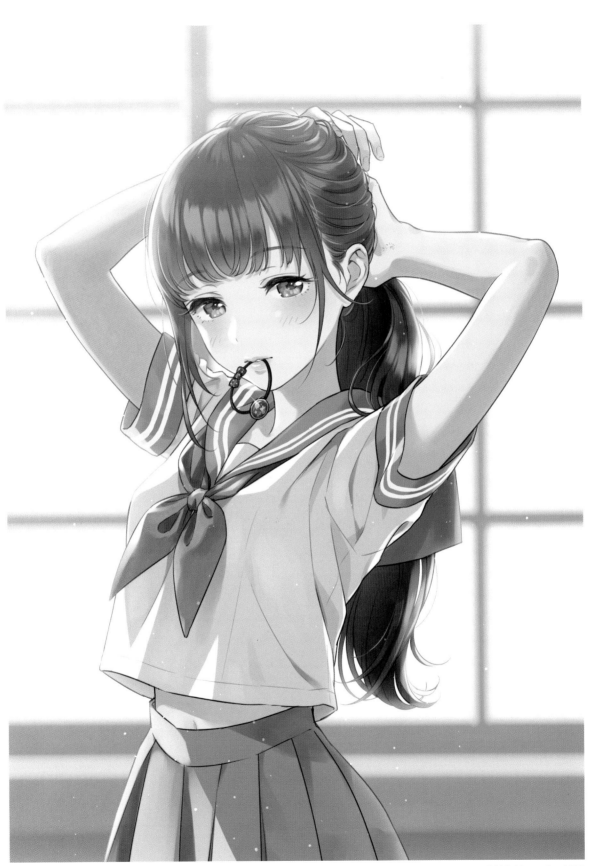

「머리 묶기」/Personal Work/ 2019

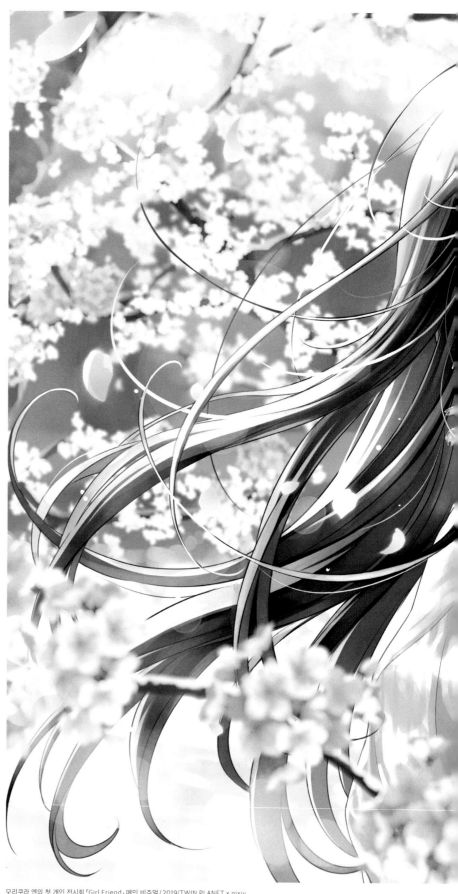

모리쿠라 엔의 첫 개인 전시회 「Girl Friend」 메인 비주얼 / 2019 / TWIN PLANET x pixiv

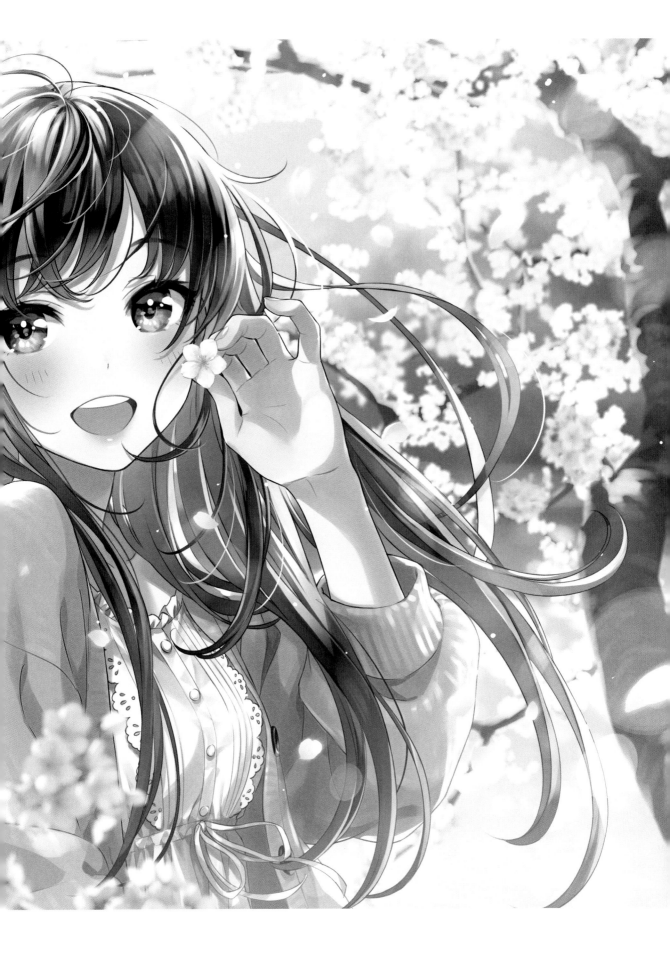

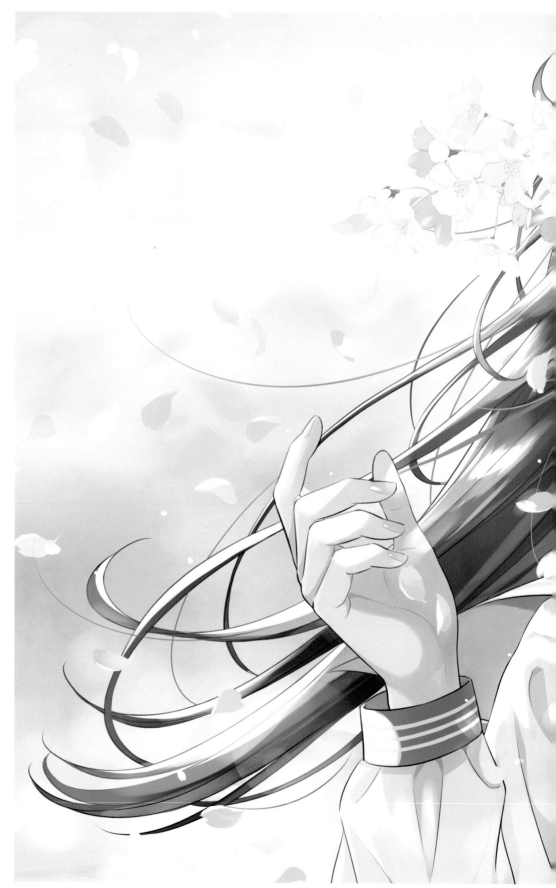

「교복 소녀 School Girls Illustrations」 표지 그림 / 2017 / 마루샤

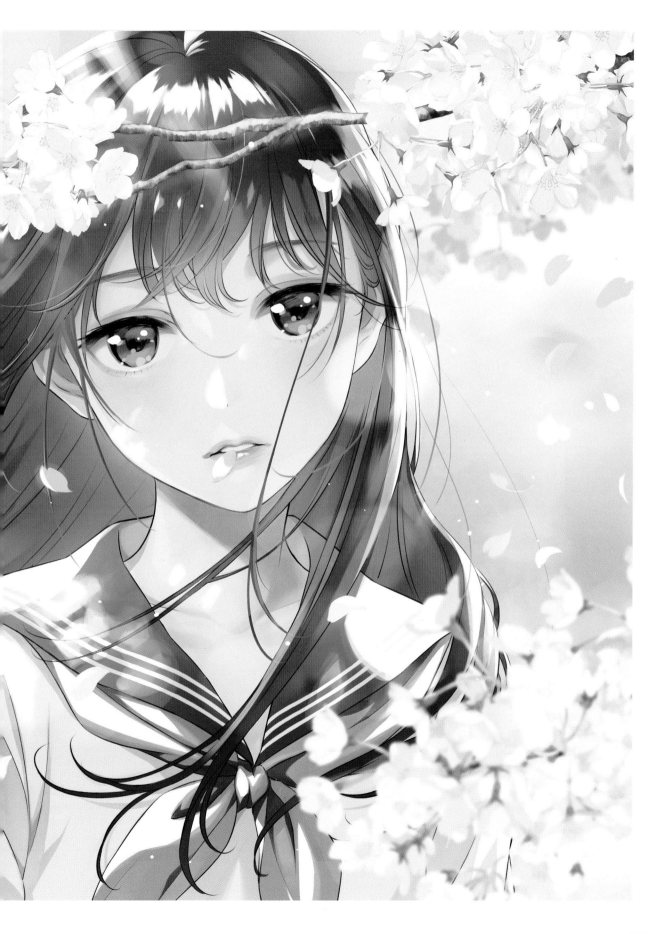

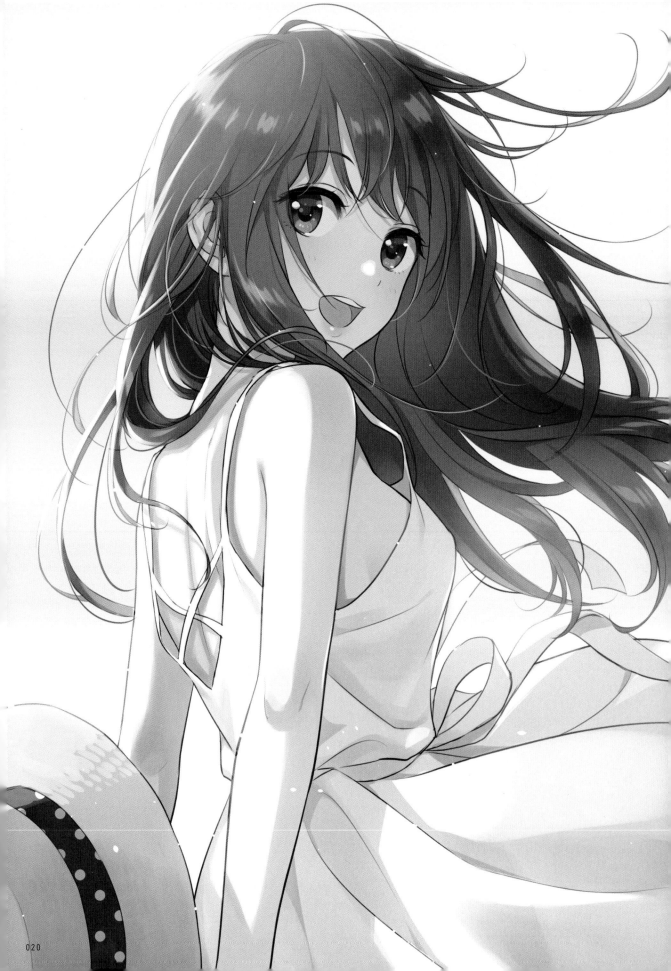

「원피스를 입은 여자아이」 동인지 표지/Personal Work/2017

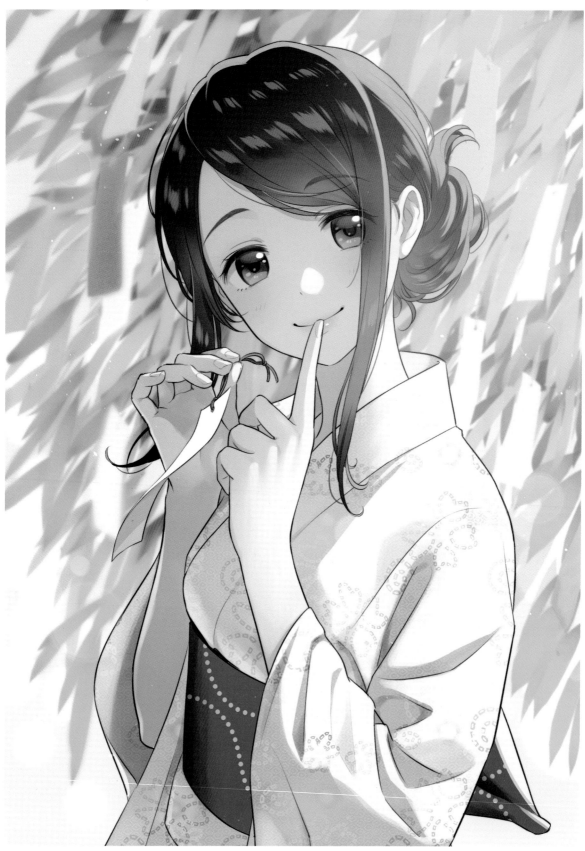

「유카타를 입은 여성」/Personal Work/2017

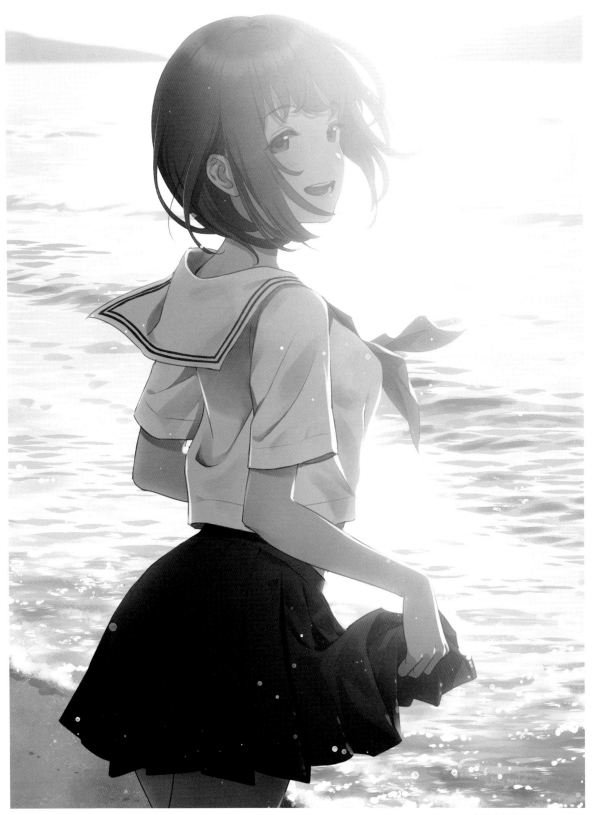

「여름 저녁 노을」/Personal Work/2018

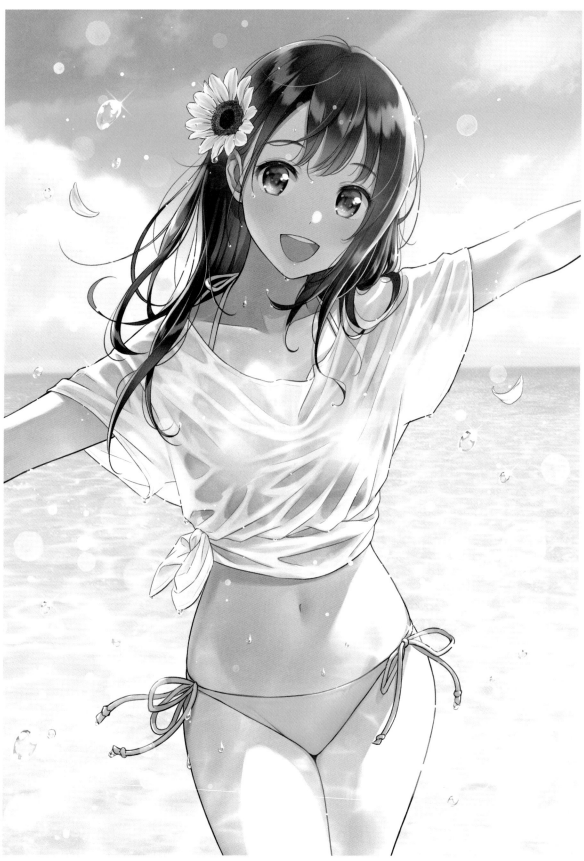

「summer girl」 동인지 표지/Personal Work/2017

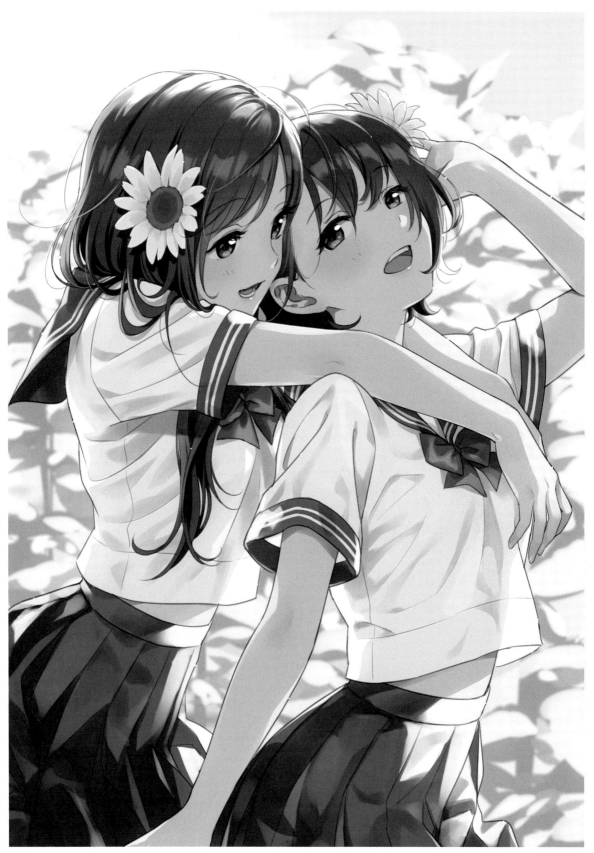

「Sunflower Field」/Personal Work/ 2018

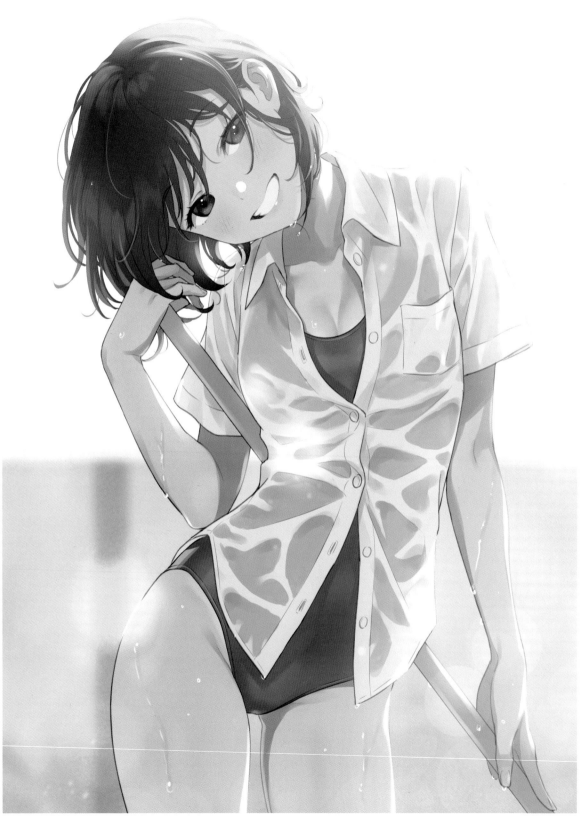

「좀 덥지」/Personal Work/2018

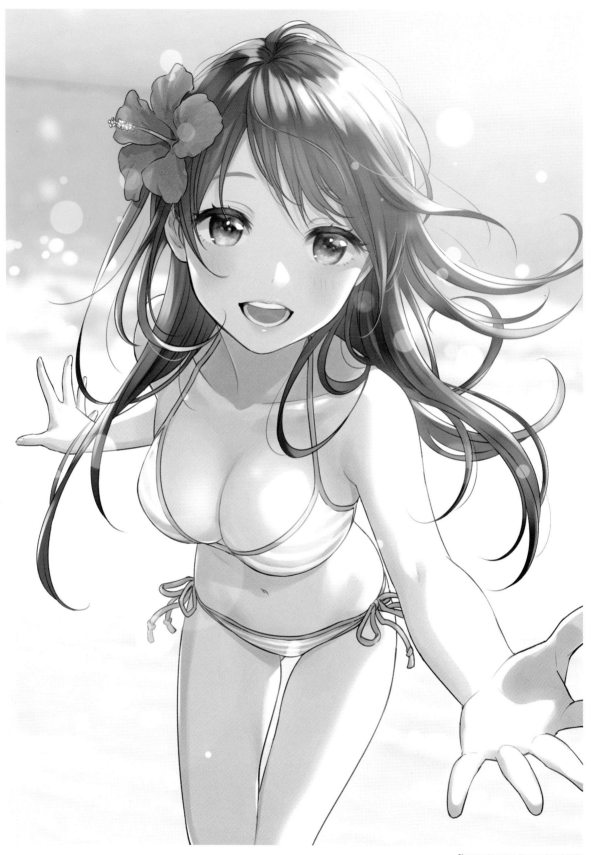

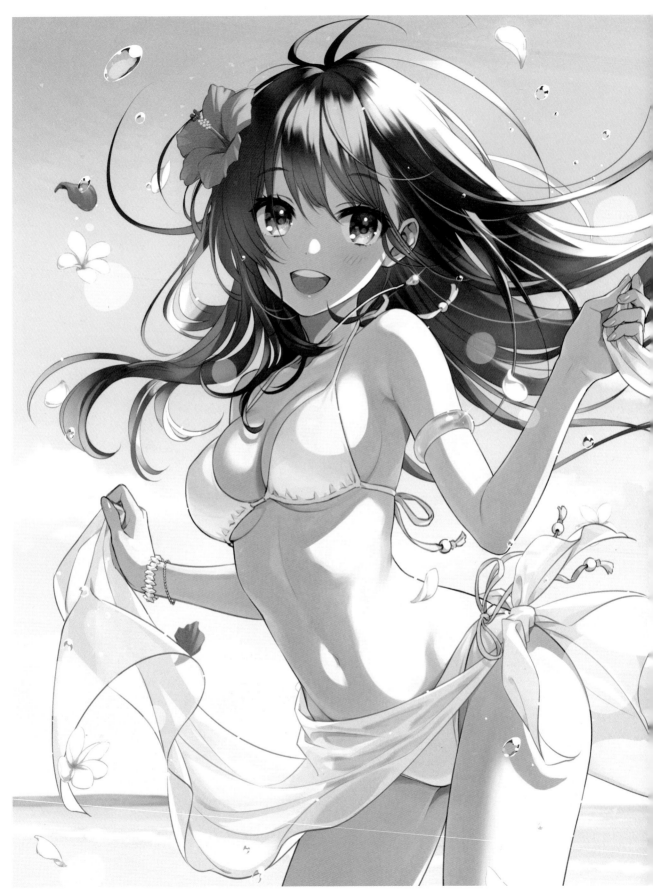

「헬로 썸머」 동인지 표지/Personal Work/2018

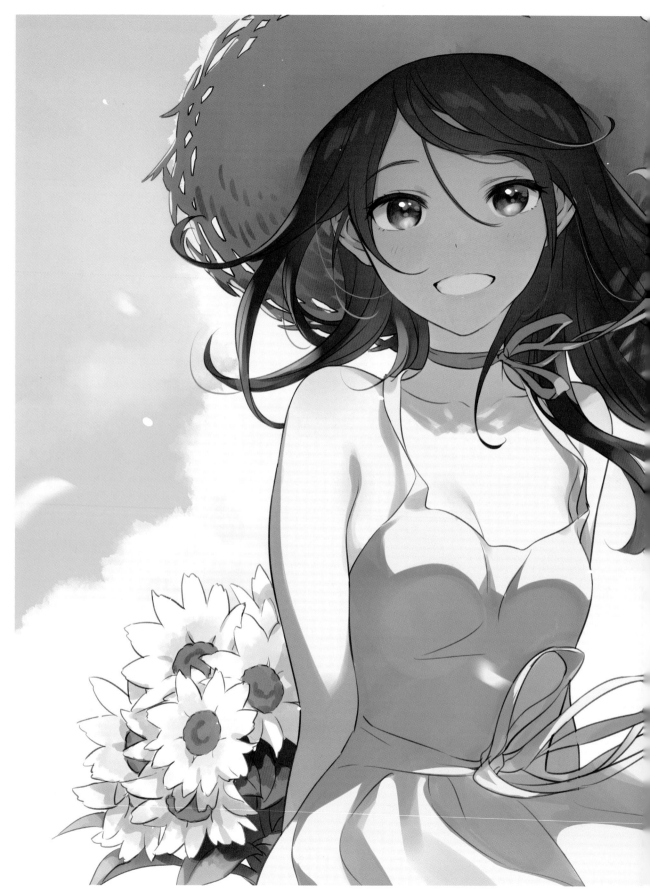

「여름이 오네」/Personal Work/2018

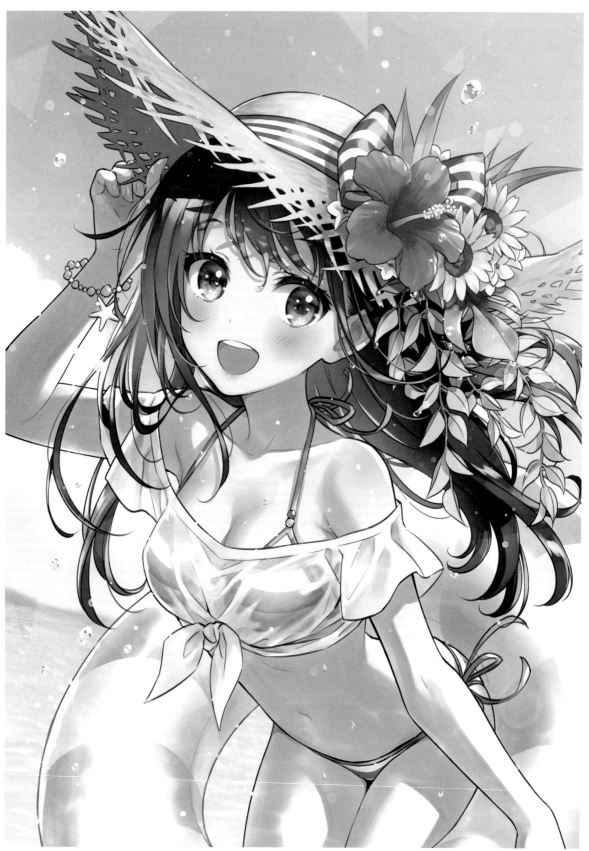

「Tropical Summer」/Personal Work/2018

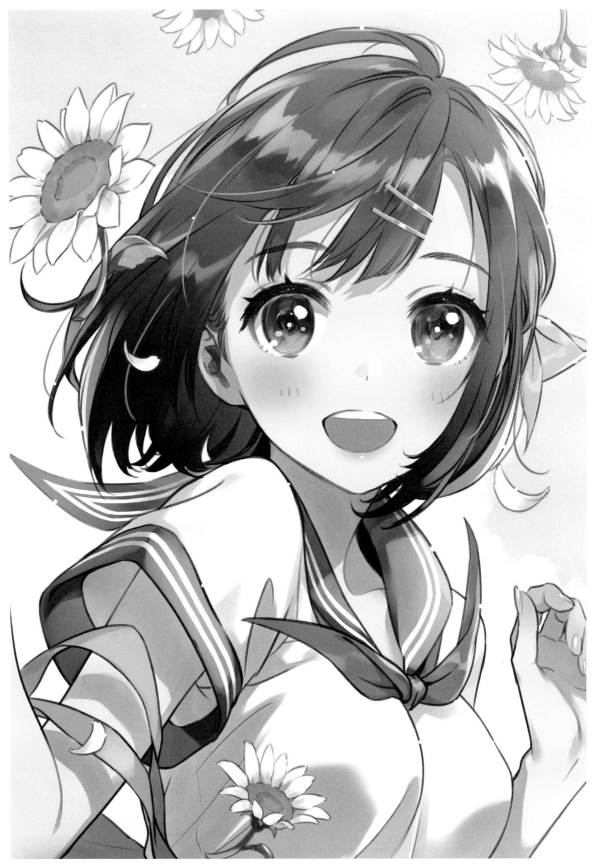

「여름 세라복을 입은 여자아이」/Personal Work/ 2018

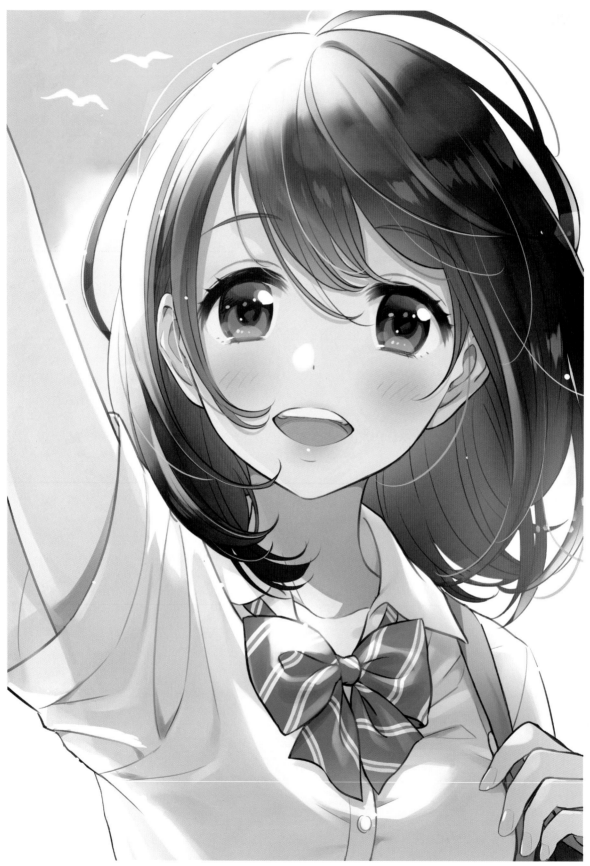

「새 단장」/Personal Work/2017

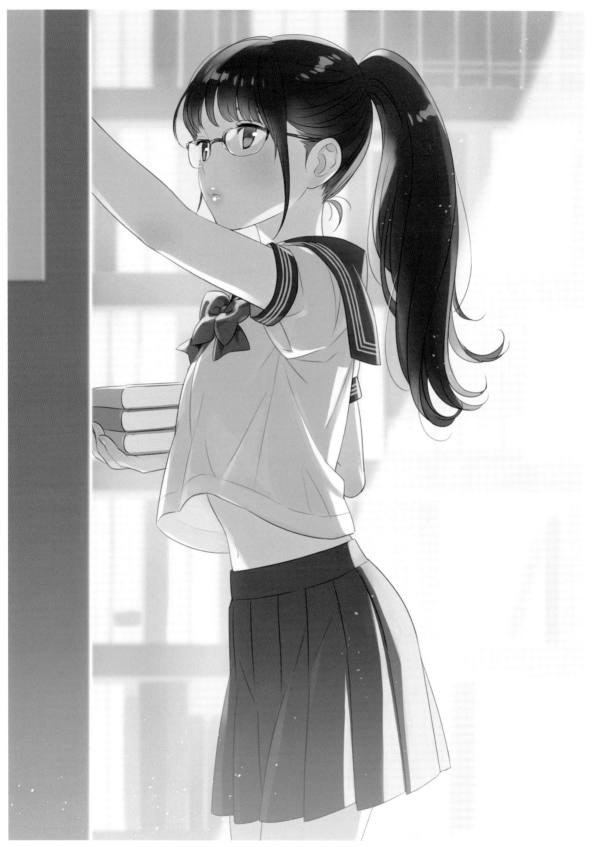

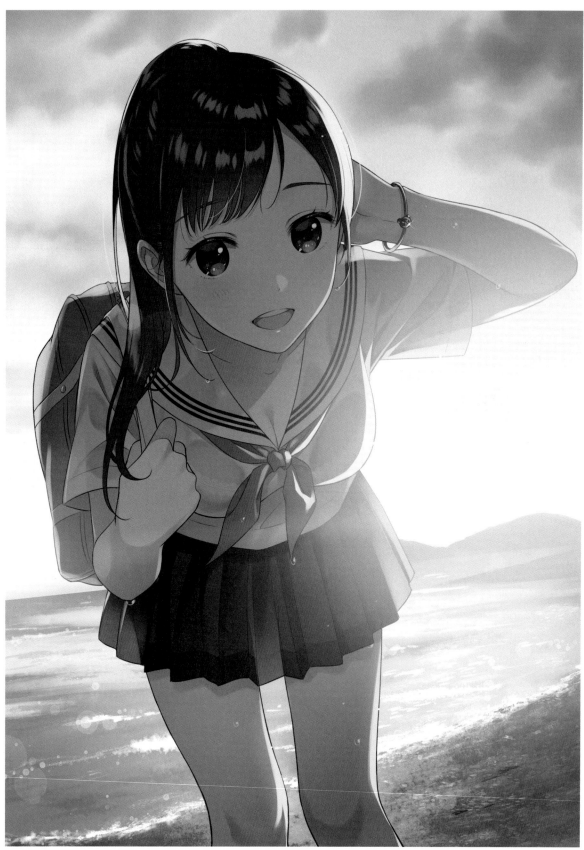

「여름 추억」/Personal Work/2017

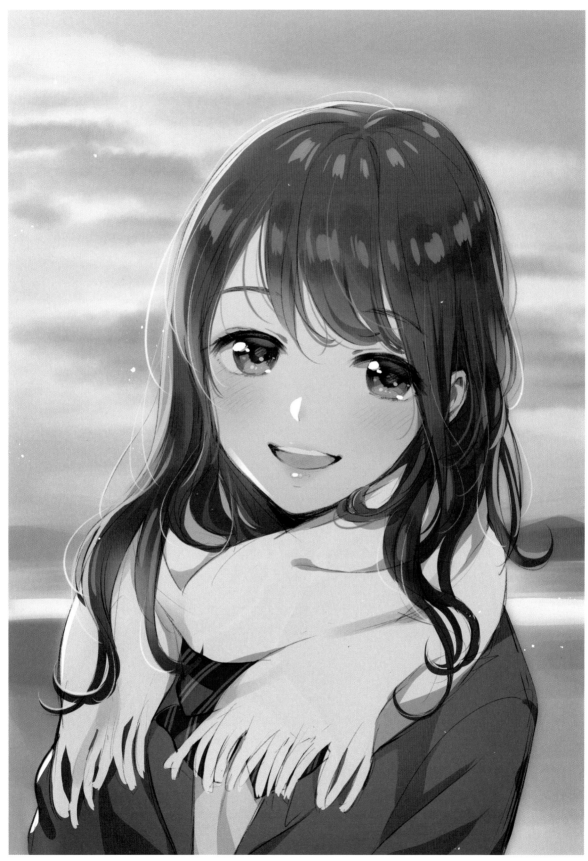

「돌아갈까」/Personal Work/2017

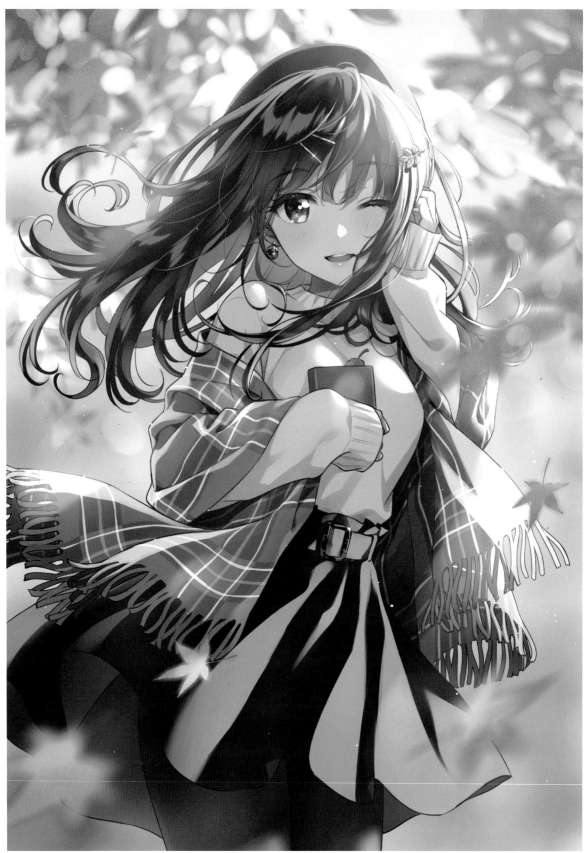

「오리지널 대동인축제」특전용 일러스트 / 2018 / 주식회사 메론북스

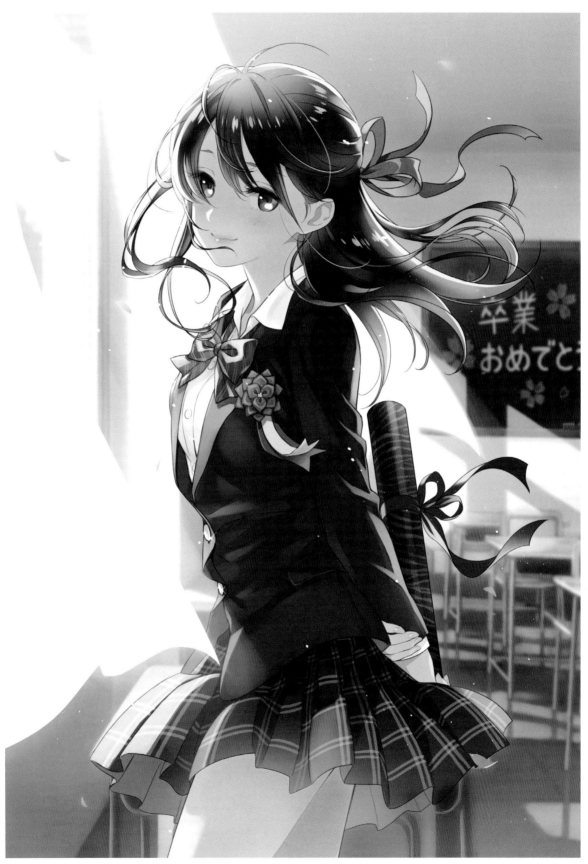

「아트 프린트 재팬 2018 모에 올스타즈 벽걸이 캘린터」 일러스트 / 2016 / 로프트

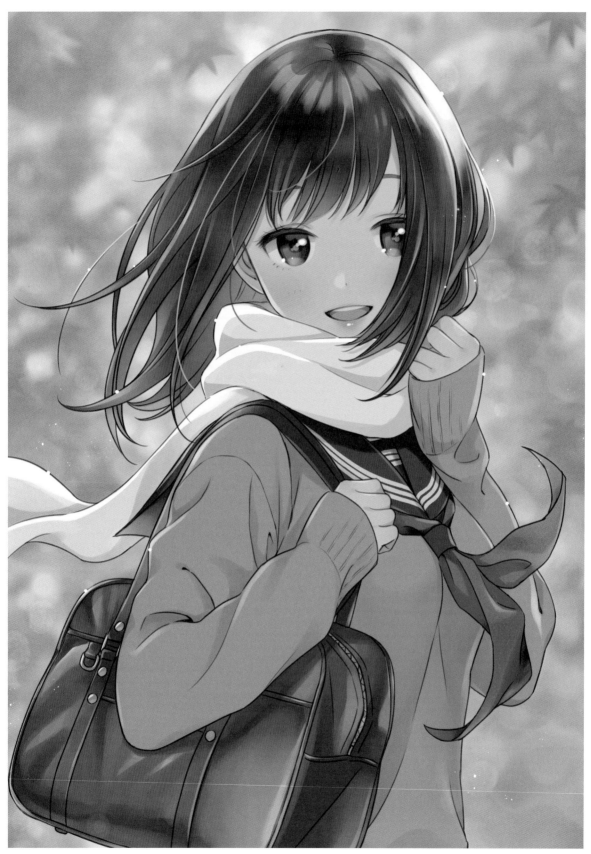

「Autumn」/Personal Work/2015

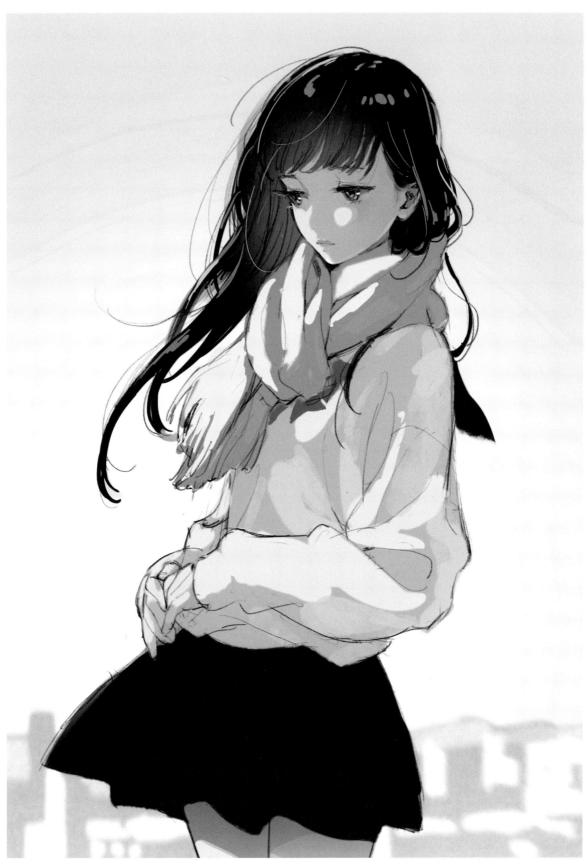

「하얀 머플러」/Personal Work/ 2017

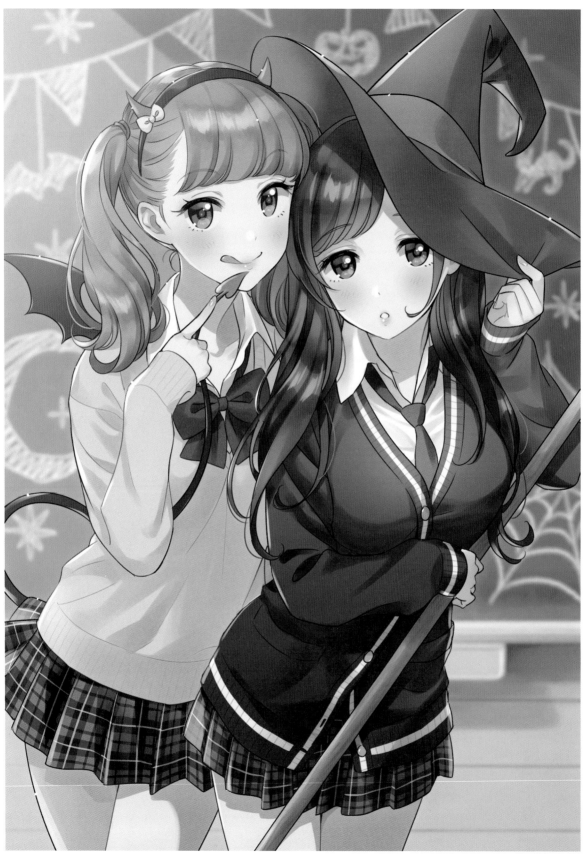

「12Artist 여학생 캘린더 2017·2018」투고 일러스트/2016/니시마타 아오이

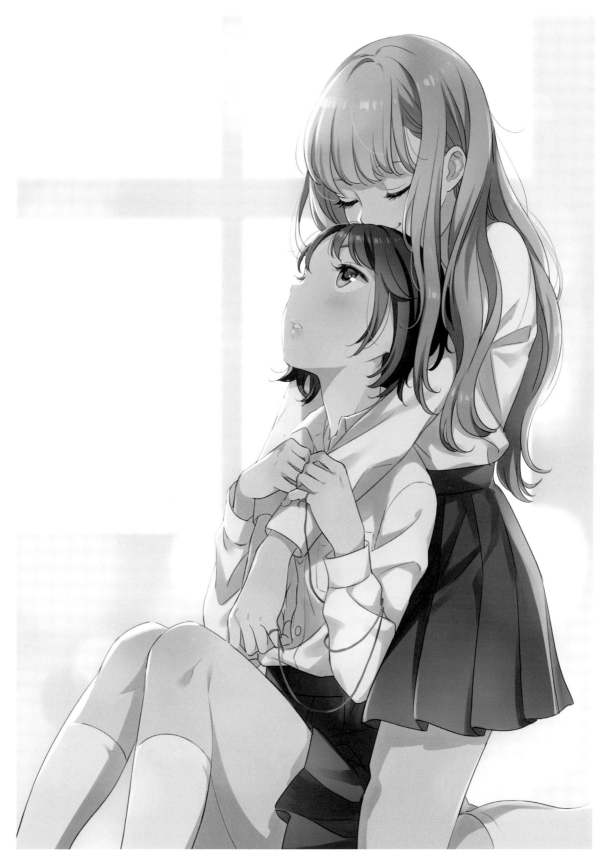

「달의 꿈을 꾸자 눈을 떠서는 안 돼」 투고 일러스트 / 2016 / 프라이

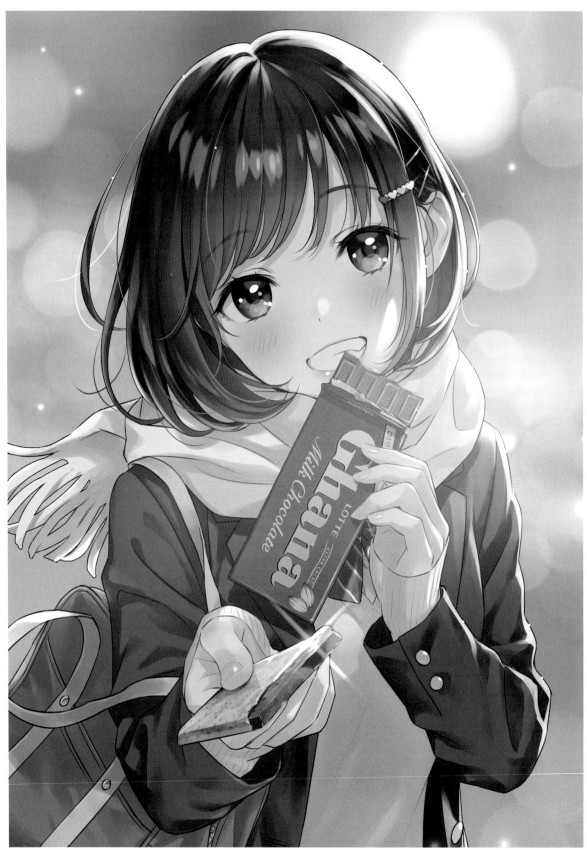

「베이비 아이 러브 유라구」일러스트 / 2019 / LOTTE

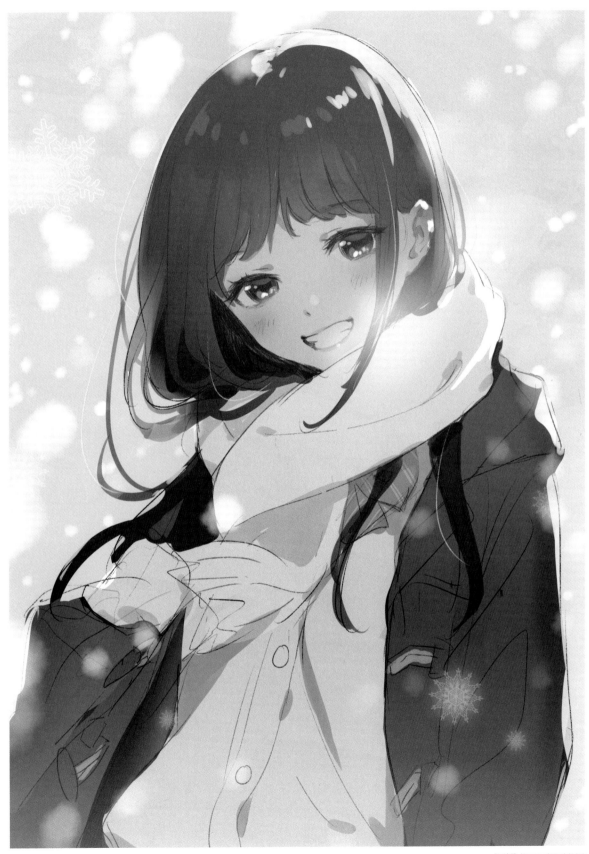

「눈의 꽃」/Personal Work/2018

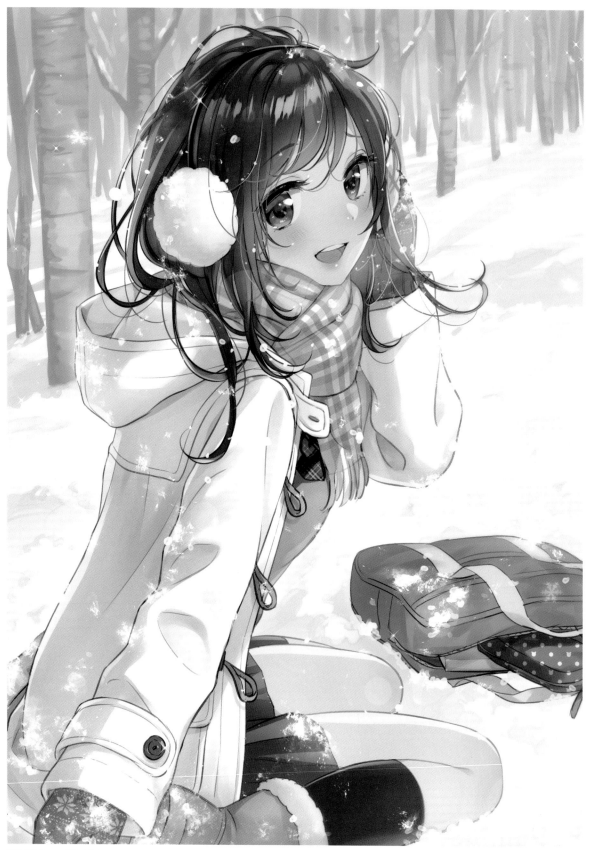

「한중 문안」/Personal Work/2017

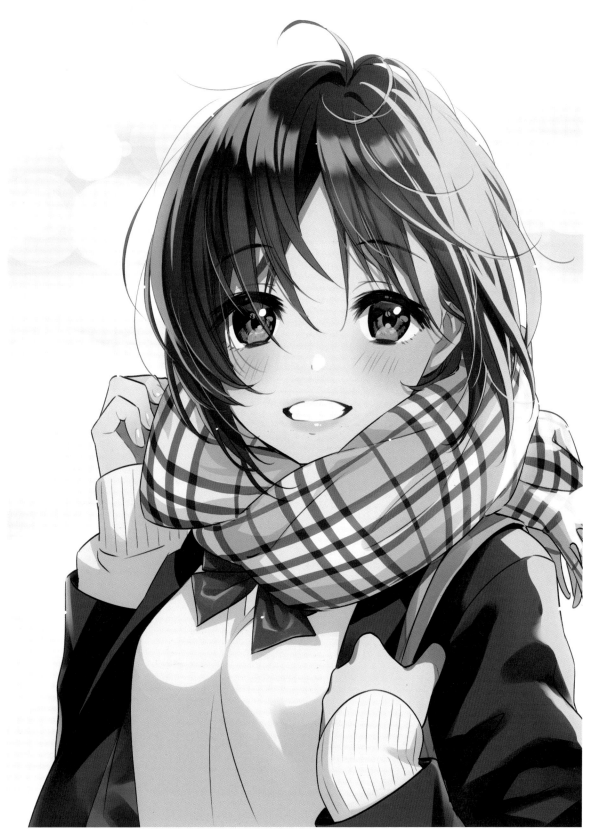

「춥네」/Personal Work/2018

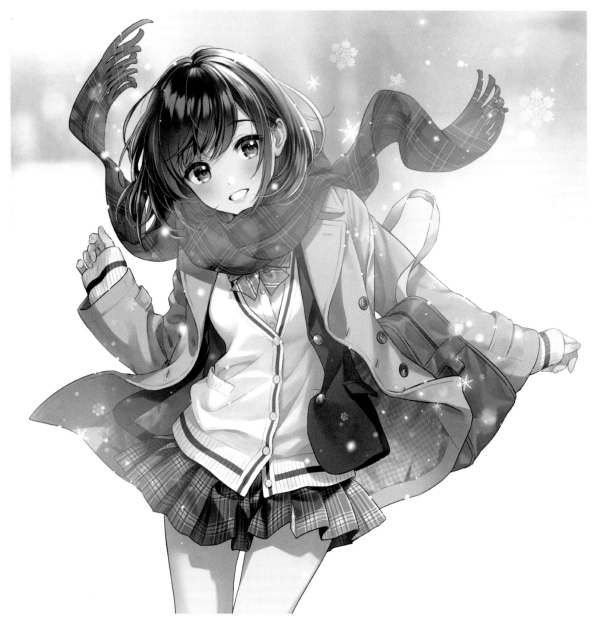

「겨울의 여자아이」 동인지 표지/Personal Work/2018

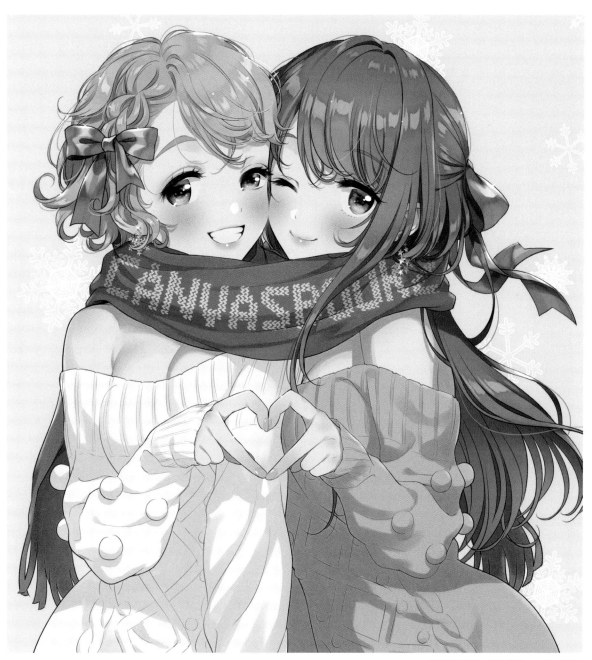

「CANVAS BOOK 2」 동인지 표지 /Personal Work/ 2017

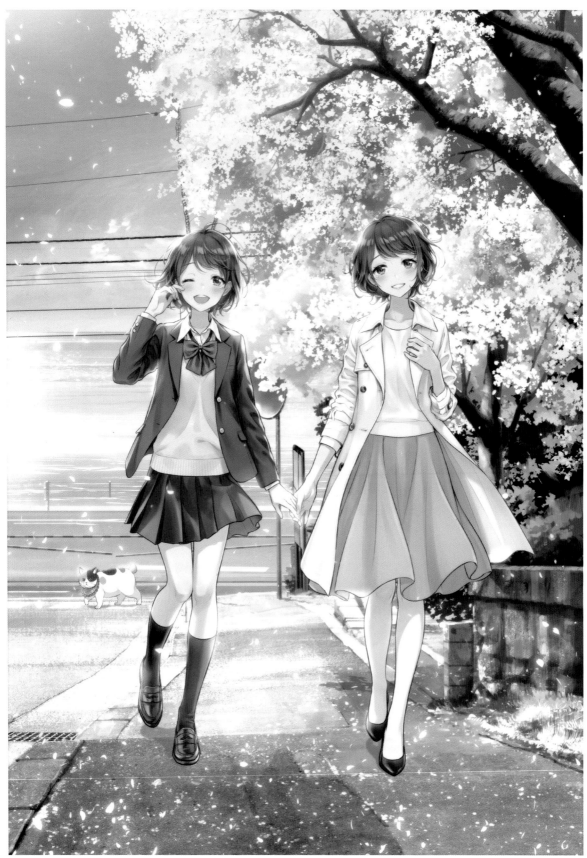

마루이 오리지널 애니메이션「고양이가 준 동그란 행복」키 비주얼／2018／마루이 그룹

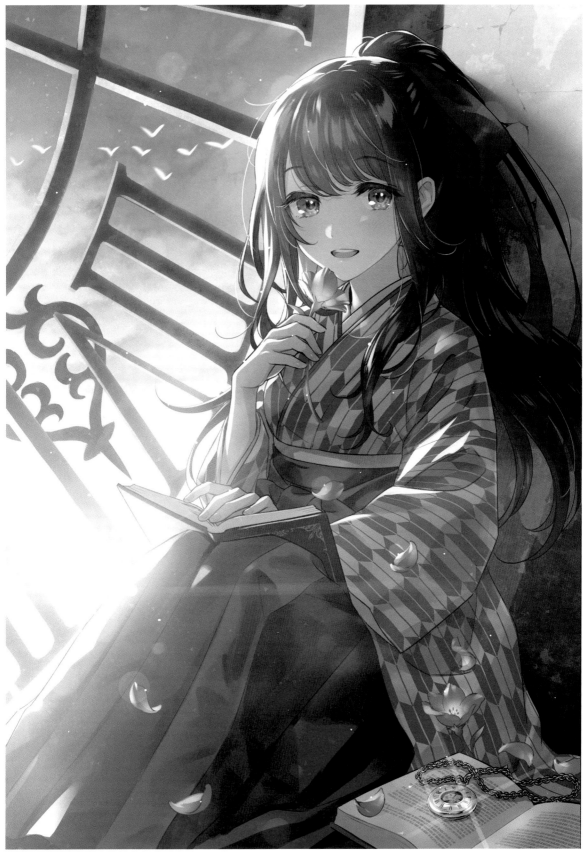

「시대의 막을 열어라」 화가 100인전 09투고 일러스트 / 2019 / 산케이신문사 ⓒ산케이신문사 / 모리쿠라 엔

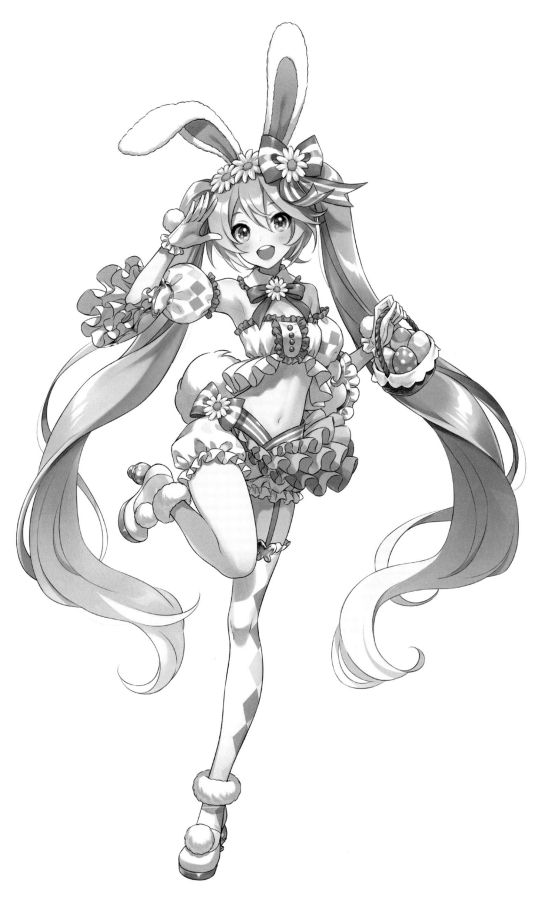

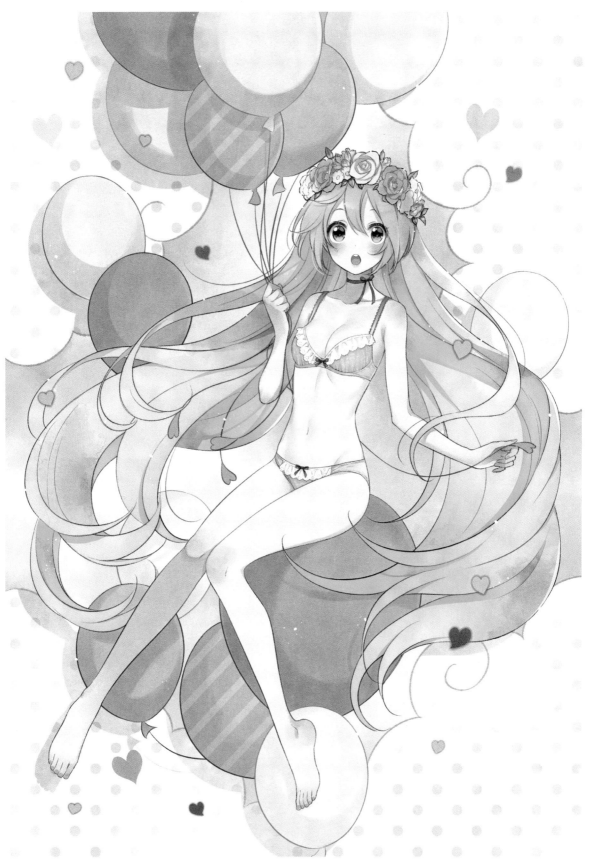

「SuperGroupies X 하츠네 미쿠 콜라보 란제리」 란제리 세트 이미지 일러스트 / 2016 / 애니웨어 「SuperGroupies」, 크립톤·퓨처·미디어 ©CFM

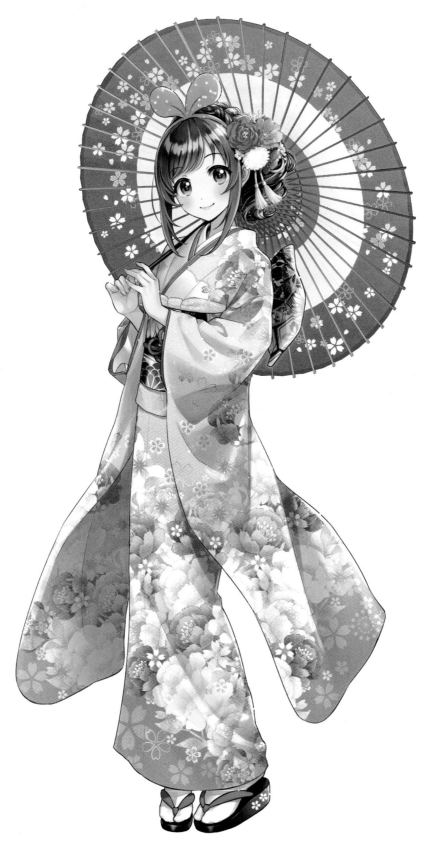

「키즈나 아이 코믹마켓 95 기모노 Ver.」오리지널 일러스트 / 2018 / Kizuna AI

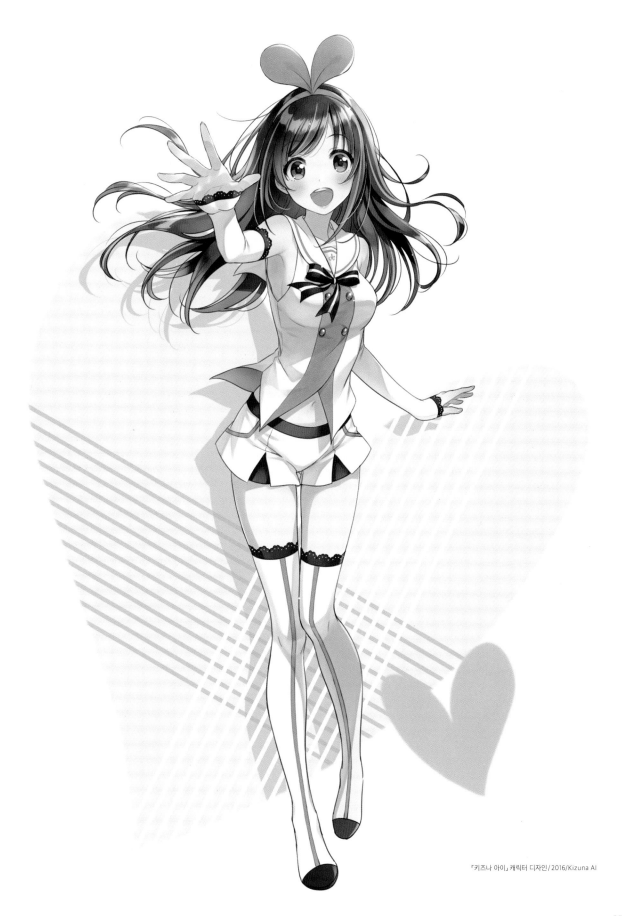

「키즈나 아이」 캐릭터 디자인/2016/Kizuna AI

「세라 블루종 아이짱」/Personal Work/2018

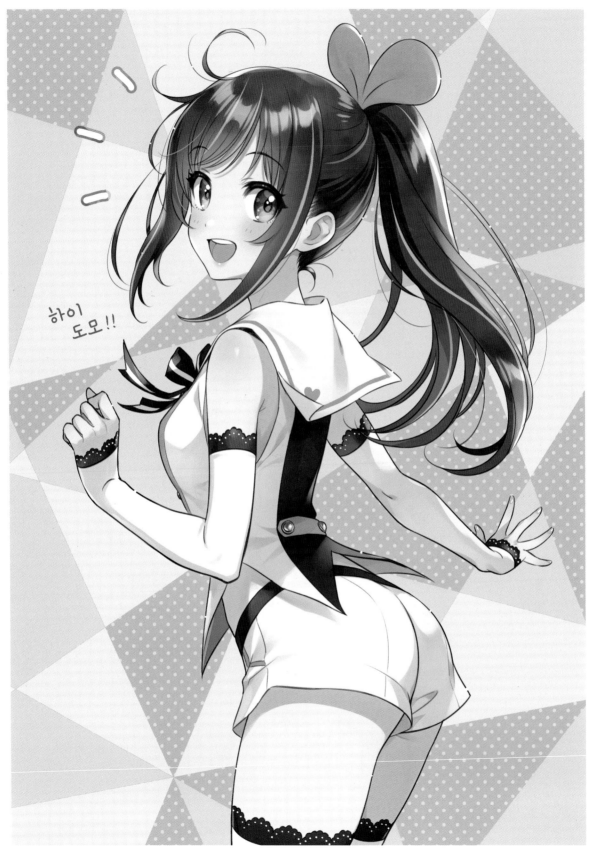

하이
도모!!

「포니테일 아이쨩」/Personal Work/2018

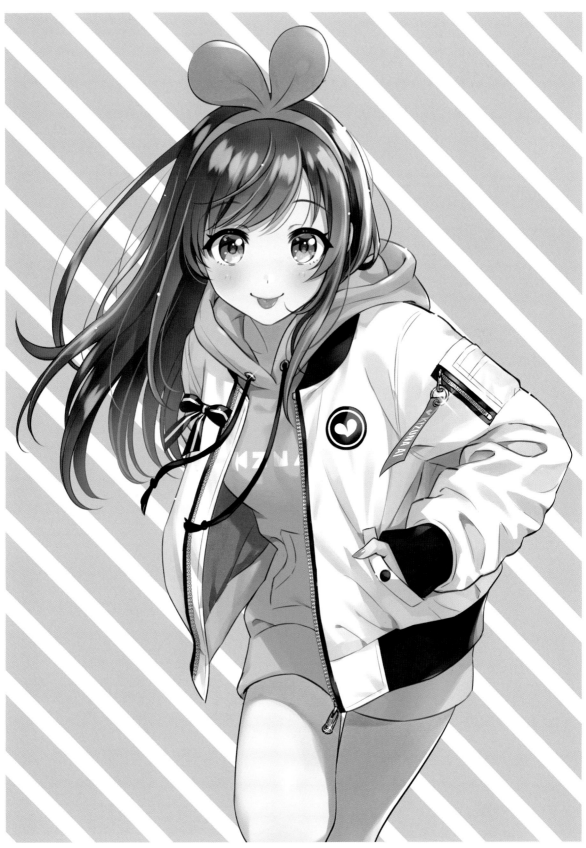

「MA-1 아이쨩」/Personal Work/2018

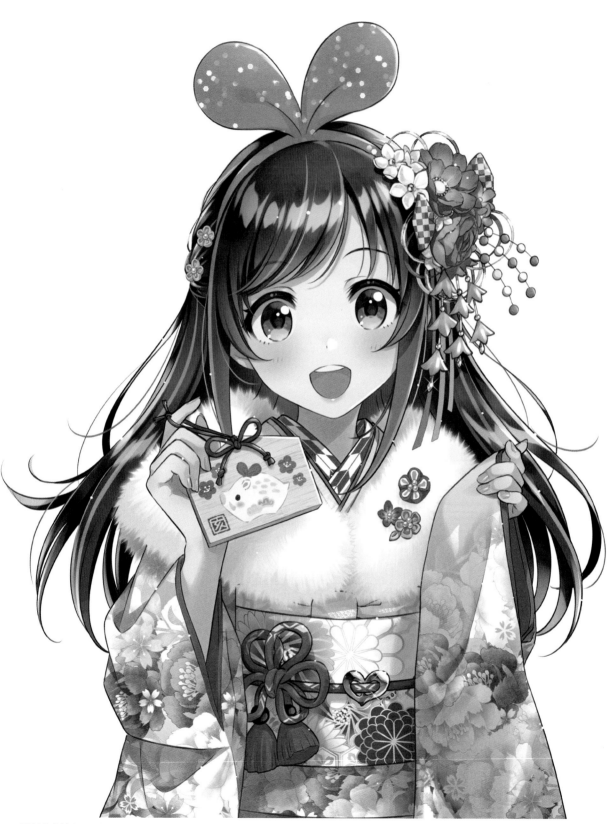

「나들이 옷 아이짱」/Personal Work/2018

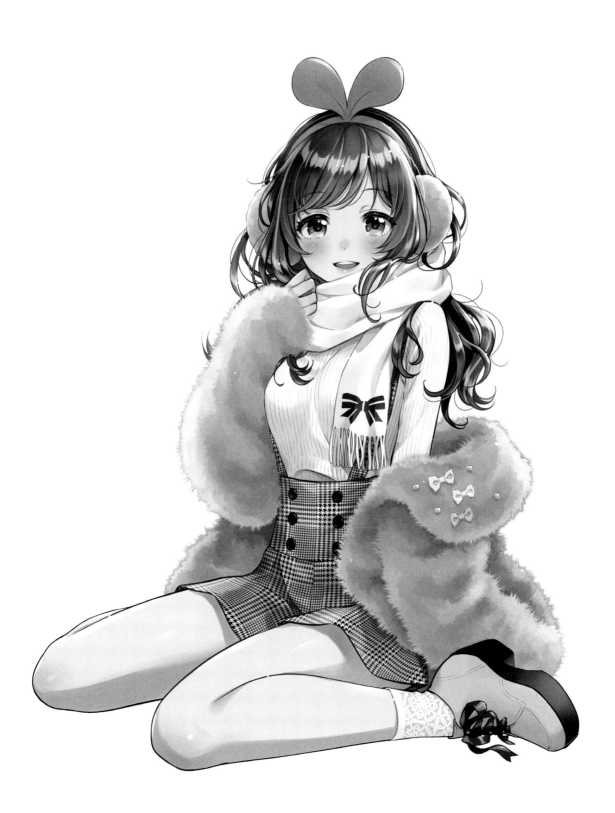

「키즈나 아이 코믹마켓95 겨울옷 ver.」 오리지널 일러스트 / 2018/Kizuna AI

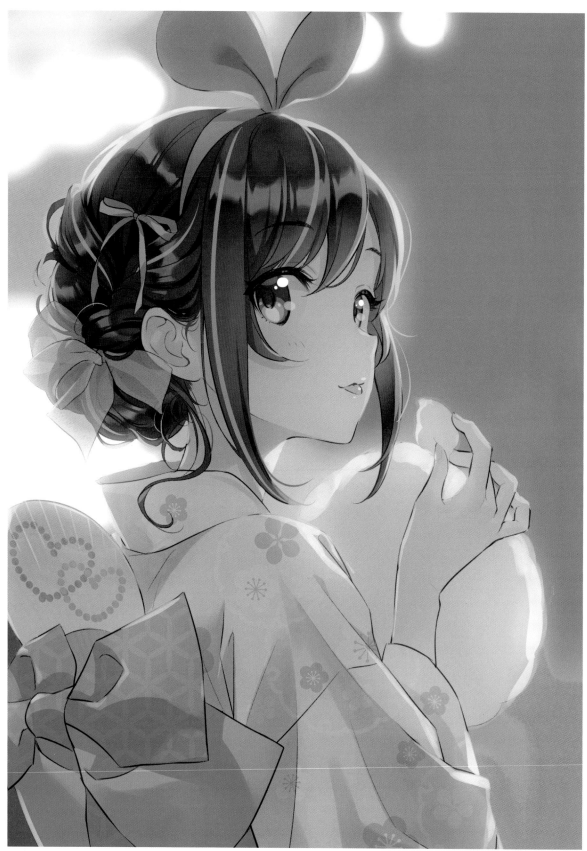

「맛있어 -!」/Personal Work/ 2018

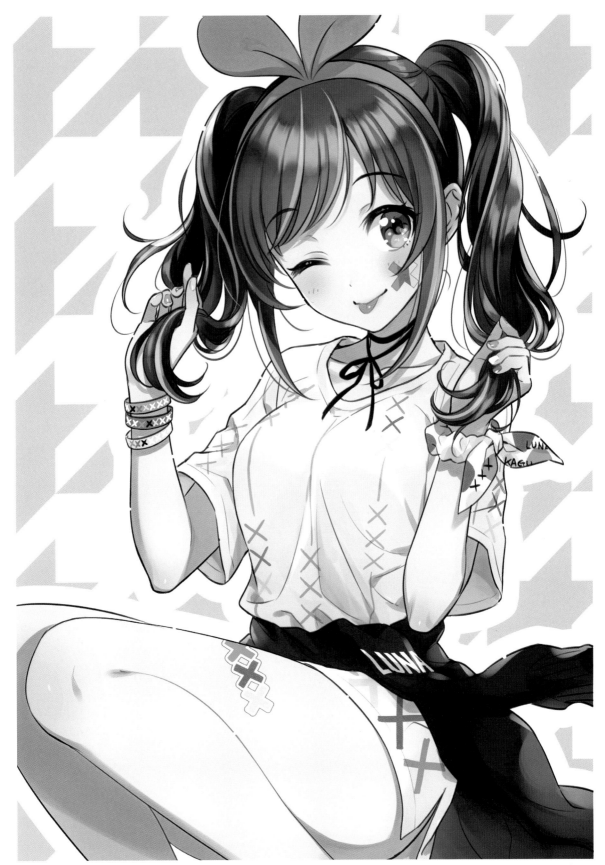

「트윈테일 아이쨩」/Personal Work/ 2018

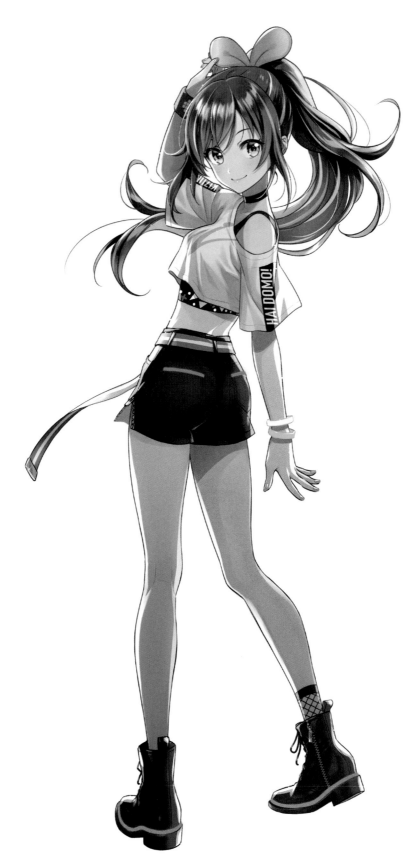

「Kizuna AI 1st Live 'hello, world'」 키 비주얼용 일러스트 / 2018/Kizuna AI

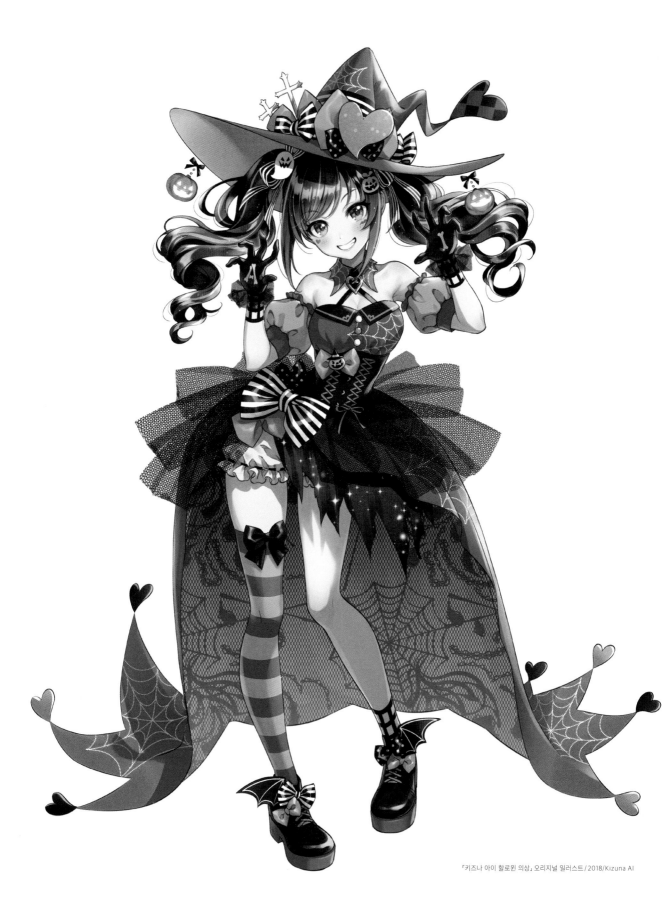

「키즈나 아이 할로윈 의상」 오리지널 일러스트 / 2018/Kizuna AI

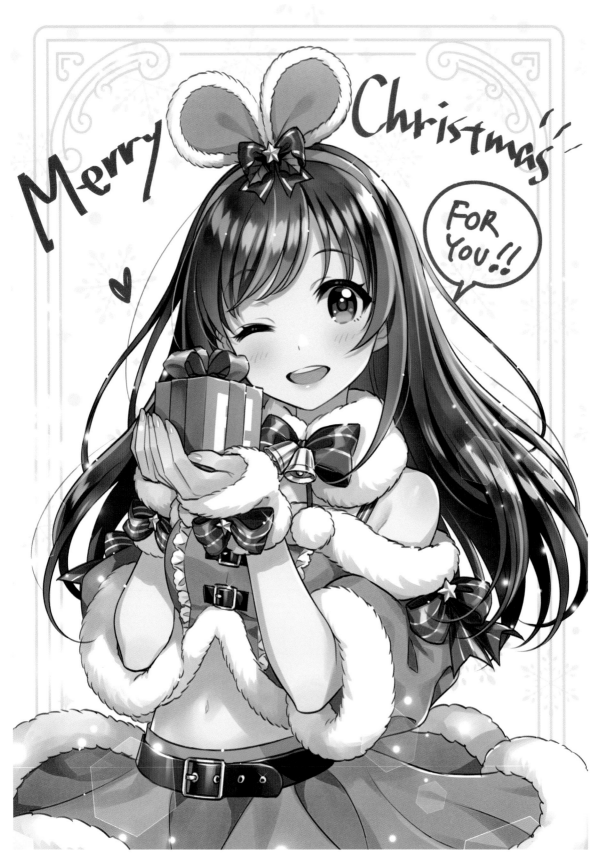

「메리 크리스마스!」/Personal Work/ 2018

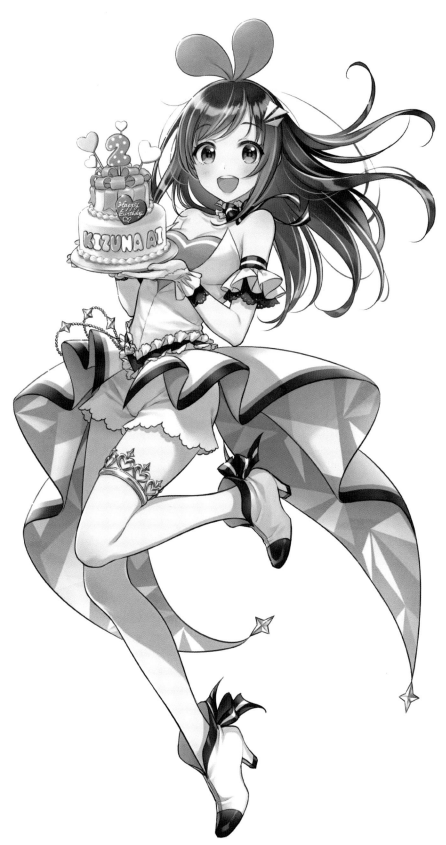

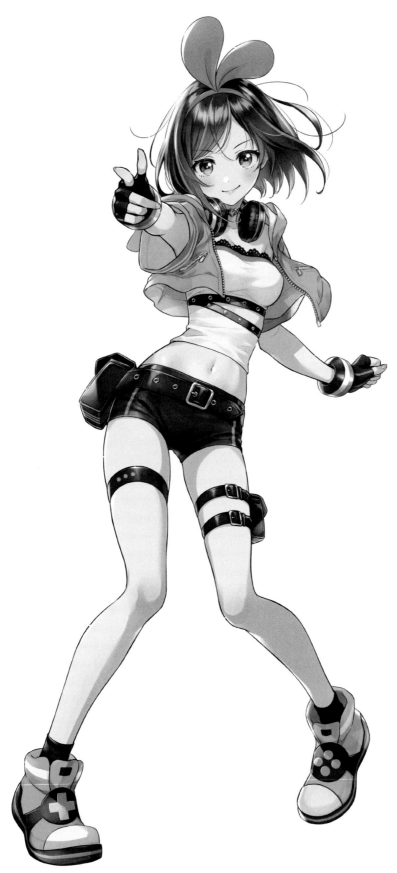

「키즈나 아이 A.I.Games 신 의상」키 비주얼 / 2018/Kizuna AI

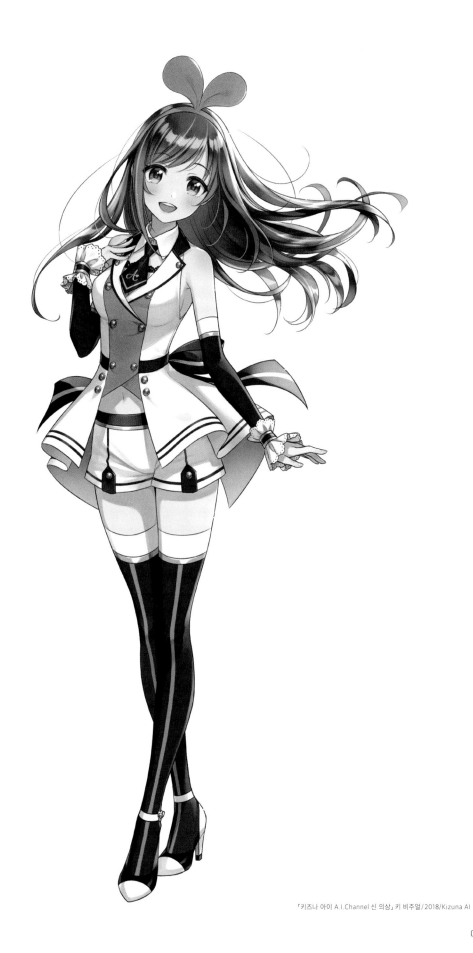

「키즈나 아이 A.I.Channel 신 의상」키 비주얼 / 2018 / Kizuna AI

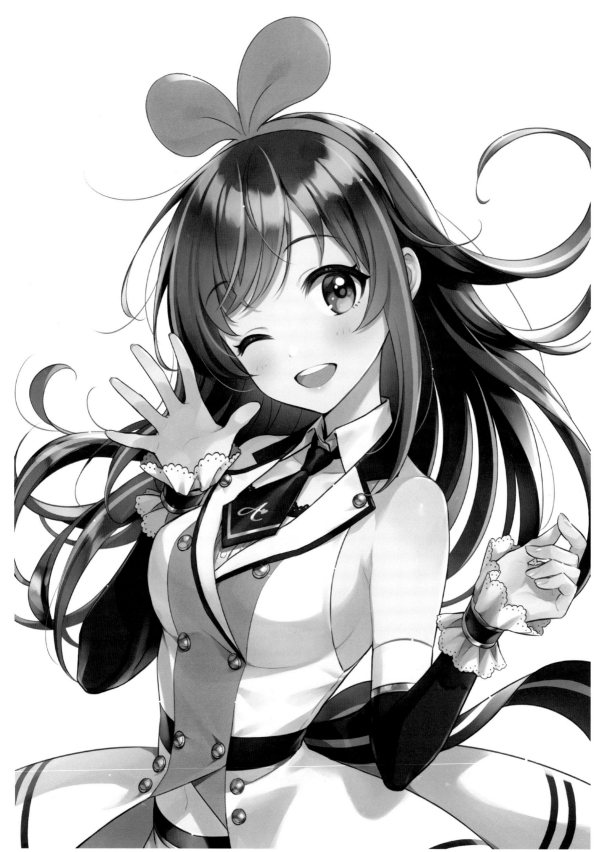

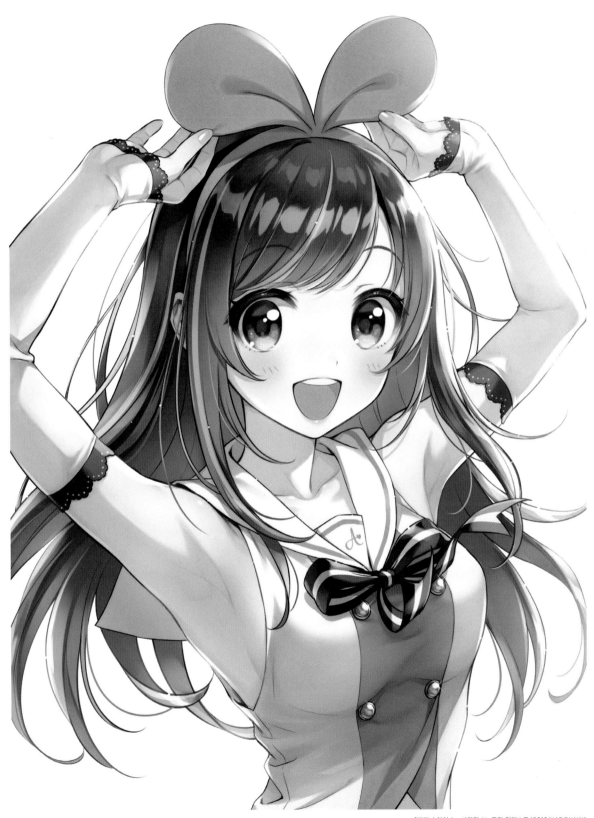

「키즈나 아이 1st 사진집 AI」표지 일러스트 / 2018/KADOKAWA

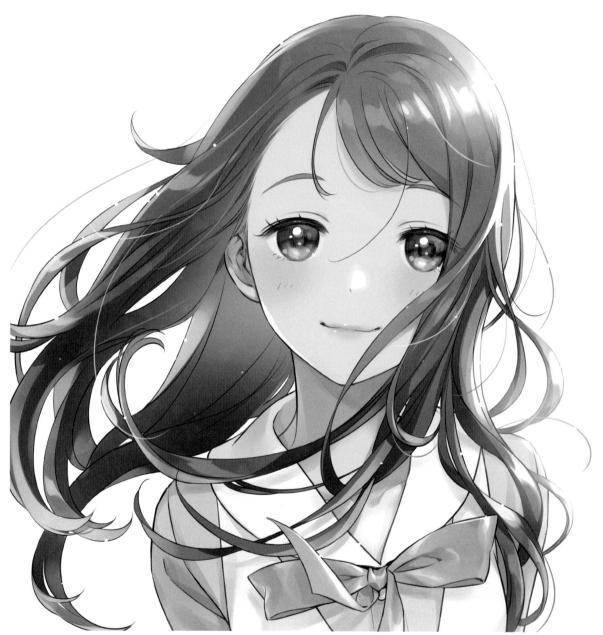

「허니 토스트/whiteeeen 2」 CD자켓 / 2018/ 유니버설 뮤직

ILLUSTRATION MAKING & VISUAL

MAKING 메이킹

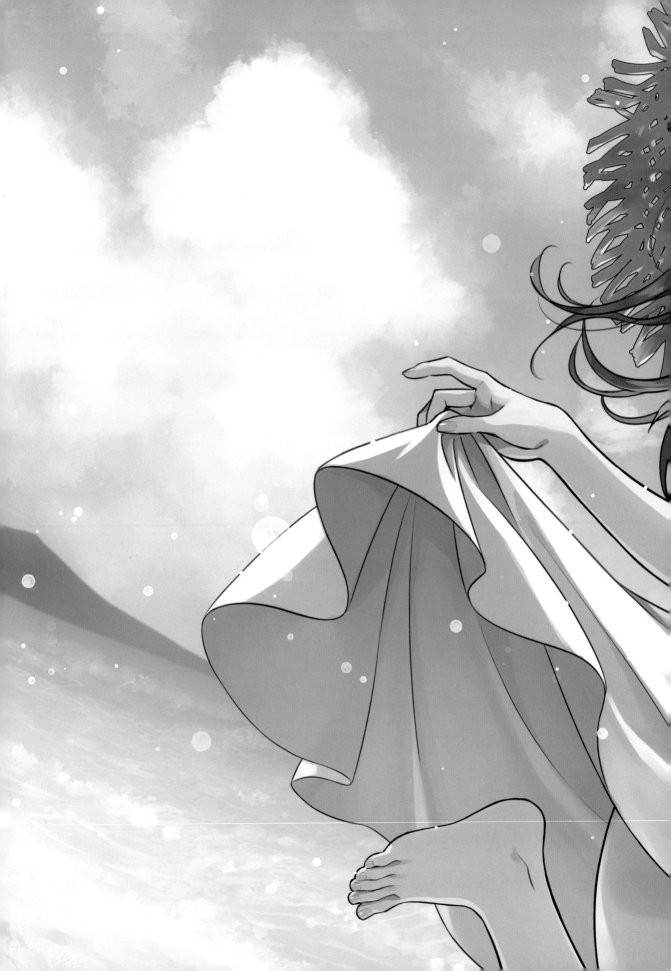

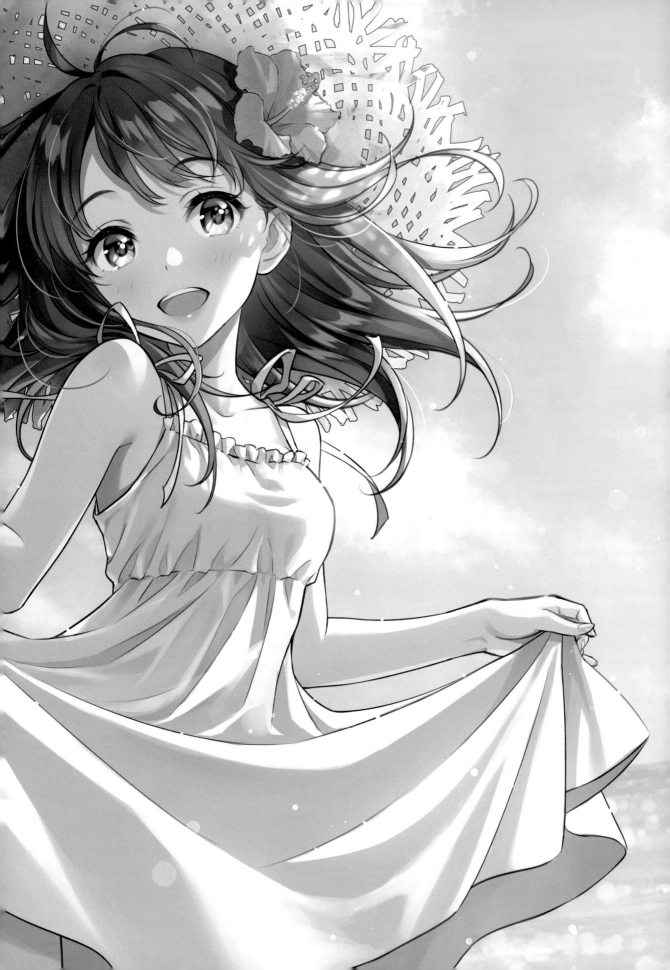

01 완성된 모습을 이미지화하며 채색 러프를 작성

작품을 제작하기에 앞서, 먼저 구도를 생각하면서 러프를 그리고 이미지를 고정해 나갑니다. 러프 단계에서 색상 이미지까지 정해두면, 후반 작업도 무난하게 이어나갈 수 있습니다.

STEP 1 초여름의 산뜻함을 테마로 모티브나 구도를 검토

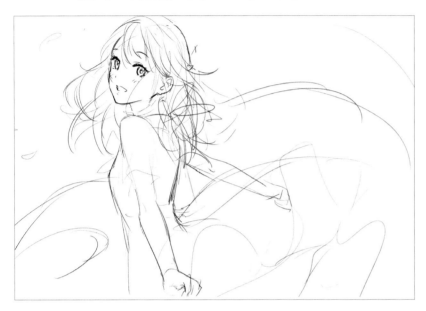

먼저, 테마를 정합니다. 계절감이 느껴지는 그림을 좋아해서, 본 화집의 출간 시기에 맞춰 산뜻한 여름을 느낄 수 있는 일러스트를 그리고 싶었습니다. 여름이 느껴지는 「하얀 원피스」, 「푸른 하늘」, 「바다」를 더해, 분위기를 내기 위해 「조금 부드러운 여름 햇빛」이나, 「바람」을 의식해서 러프를 그립니다. 펼쳐진 페이지의 중간에 여자아이의 얼굴이 들어가지 않도록 좌우 페이지 중 한 곳을 정해 넣어두고, 옆의 공간을 살려서 하얀 원피스가 휘날리는 듯한 구도로 그렸습니다. 그림은 긴 원피스의 옷자락을 양손으로 잡고, 돌아보면서 머리카락과 스커트의 옷자락을 나풀거리게 만들어, 부드러운 바람을 느끼게 하고 싶은 러프 안입니다. 목 부분과 허리에 가느다란 리본 등을 묶어 휘날리게 하면 움직임이 있어 재밌을 것 같습니다.

STEP 2 각도를 바꿔서 다른 패턴의 러프를 작성

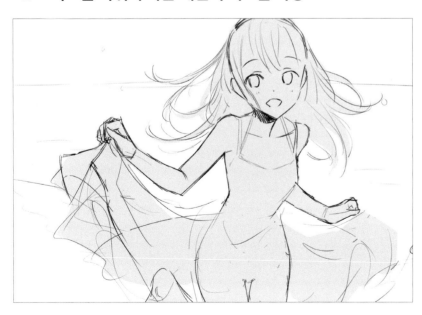

신체가 정면을 향하고 있는 다른 패턴의 러프입니다. 파도가 치는 바닷가에서 뛰어노는 이미지입니다. 정면을 향해 있기 때문에, 보고 있는 대상과의 거리감이 비교적 가깝게 느껴집니다. 또 한쪽 다리를 들고 있어 활발함을 느낄 수 있습니다. 참고로 제작은 처음부터 완성까지 전부 CLIP STUDIO PAINT EX를 사용하고 있습니다.

STEP

3 로우 앵글의 구도에 따라 세 번째 러프를 검토

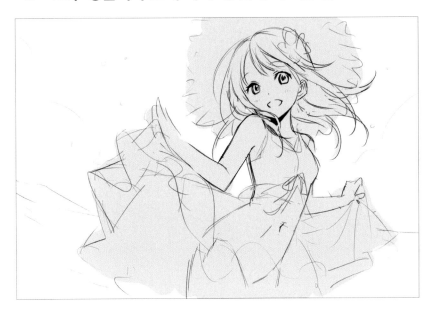

로우 앵글의 구도를 조금 바꿔서, 나풀거리는 움직임과 웃는 얼굴에 눈이 가는 이미지로 세 번째 러프를 작성하였습니다. 두 번째 러프와 마찬가지로, 신체가 정면을 향하여 친근감을 느끼기 쉽게 합니다. 조금은 다리를 보이게 하고 싶어서, 옷자락을 잡아 들어 올려서 스커트를 팔랑이는 모습으로 만들어 다리가 보이는 면적을 조정하였습니다.

STEP

4 주제를 살릴 수 있는 러프 안을 좁혀간다

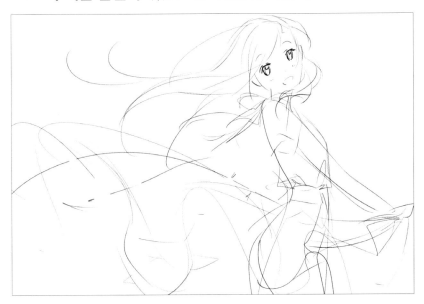

네 번째 러프를 작성했습니다. 첫 번째 러프와 좌우를 반대로 인물을 세워, 조금 긴 머리와 옷자락을 크게 펄럭이게 만들면 드라마틱한 분위기를 낼 수 있습니다. 어느 정도 안이 나왔음으로, 작성한 4개의 러프를 비교하여, 테마를 보다 더 살릴 수 있는 것으로 정합니다. 개인적으로 뒤돌아보는 구도를 좋아합니다만, 몸이 뒤쪽을 향하고 있으면 정면을 보고 있는 것에 비해 인물이 조금 눈에 띄지 않는 느낌이 있습니다. 원피스의 움직임을 강조하는 것과, 캐릭터와 눈을 맞추는 것 중 어느 쪽에 인상을 두고 싶은지 검토합니다.

5 마음에 드는 안으로 채색 러프를 만든다.

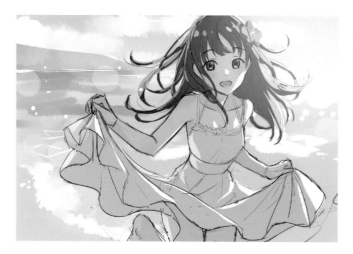

초여름의 산뜻함을 보다 잘 느낄 수 있는 쪽으로 정하고 싶어서, 정면을 보는 러프 2점을 가볍게 채색해 완성된 그림을 머릿속에 떠올리며 비교하기로 했습니다. 이 그림은 두 번째 러프를 채색한 것입니다. 활발하지만 그 속에서도 조금은 덧없는 느낌의 여름 분위기가 나왔으면 좋겠다고 생각해서, 전체적으로 푸른 계열의 색을 사용하되 햇빛이 닿는 곳은 따뜻함을 느낄 수 있도록 색을 배합하였습니다.

6 최종 안을 결정하고 색 조합을 조정한다

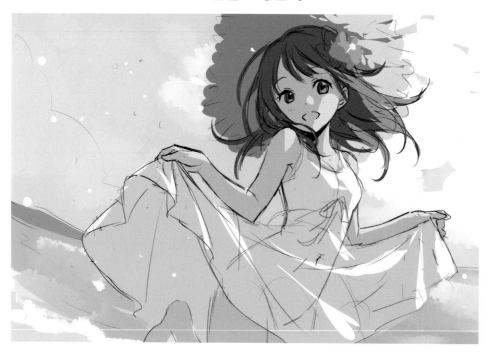

로우 앵글 구도로 그린 세 번째 러프에 채색을 했습니다. 여자아이의 상냥하고 밝은 웃음으로 시선이 집중되도록, 얼굴이나 신체의 선을 따라 햇빛을 받는 느낌을 더했습니다. 위의 채색한 러프와 비교했을 때, 이쪽이 보다 더 밝고 친근한 인상이 느껴져 이 러프로 결정했습니다. 또한 러프에 색을 칠할 때는 선화와 채색 레이어를 나누고, 채색 레이어도 각 부분별로 나누도록 합니다. 색 조합은 나중에 헷갈리지 않도록 이 시점에서 조정해 대부분 정해두는 게 좋습니다.

02

파트별로 선화를 그려나간다

파트별로 레이어를 나누어 선화를 그려나갑니다. 모자의 그물코 같은 복잡한 묘사는 레이어의 경계 효과를 이용하면 좀 더 수월하게 진행할 수 있습니다.

STEP
1 레이어를 정리해서 브러시를 설정한다

캐릭터와 배경의 채색 러프를 한 개의 레이어 폴더에 모아서, 캐릭터 폴더를 [불투명도 : 30%] 정도로 낮추어 밑그림으로 만듭니다. 그 전면에 선화용으로 신규 레이어 폴더를 만들고, 파트별로 신규 레이어를 작성하여 선화를 그려나아갑니다(왼쪽). 나중에 수정하기 쉽도록, 선화의 레이어는 되도록 각 파트별로 구분하도록 합니다. 브러시는 [연필] 툴에서 [얇은 연필]을 선택하여(중앙), [불투명도 : 100] [합성모드 : 보통]으로 설정합니다(오른쪽).

STEP
2 선에 강약을 넣으면서 신체를 그린다

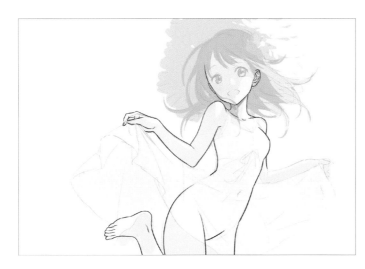

신체의 선화를 그립니다. 신체는 곡선이 많기 때문에, [실행 취소(undo)]를 사용하면서, 자연스러운 선이 되도록 한 획씩 나아갑니다(왼쪽). 신체의 선은 다른 부분보다 약간 두꺼운 브러시로(10pt 정도) 강약을 넣어 몸의 느낌을 표현합니다. 팔이나 다리, 몸통과 같은 긴 곡선에는 되도록 한 획으로 그릴 수 있도록, 화면을 축소·회전하면서 선이 뻗기 쉬운 상태에서 그립니다. 그리고 팔꿈치나 쇄골, 손가락 등은 화면을 확대해 좀 더 섬세한 느낌이 들도록 필압을 약하게 그려넣습니다. 바닷가에서 뛰어노는 분위기를 연출하고 싶으니, 발 부분이 잘 보이도록 러프 상태에서 발목의 각도를 바꿔줍니다(오른쪽). 러프는 그림이 이상해지지 않도록 전체적인 느낌과 위치 등을 잡는 과정으로, 신경 쓰이는 부분이 있다면 조금씩 수정해가면서 선화를 그려갑니다.

STEP

3 가는 선으로 얼굴 부위를 그린다

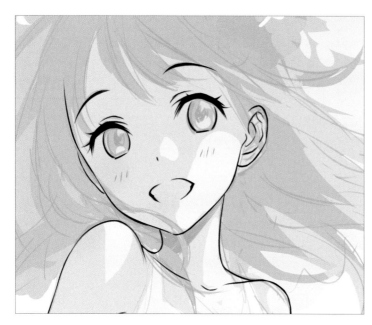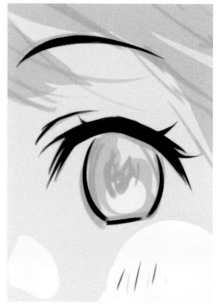

얼굴의 각 부위를 그립니다(왼쪽). 눈썹 등 섬세한 부분은 8pt 정도의 가는 선으로 그려 넣습니다. 섬세하게 그려 세세한 묘사가 많은 느낌이 들면 시선을 집중시키고 비교적 오랫동안 보게 만들기 쉬워져서 얼굴에서 주목시키고 싶은 부분은 짧은 선을 많이 쓰면서 그려나갑니다(오른쪽). 얼굴은 색을 입히면 인상이 쉽게 바뀌기 때문에, 이 시점에서는 우선 배치를 정하는 정도로만 해두고, 이후에 전체를 칠하면서 얼굴색도 입히도록 하고 있습니다.

STEP

4 머리카락에 꽃장식을 올리고 모자 러프를 그린다

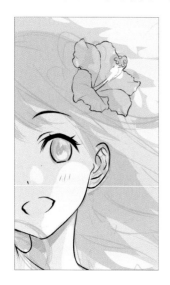

여름다운 느낌을 내기 위해, 하이비스커스를 머리에 달았습니다(왼쪽). 하이비스커스는 큰 꽃이지만 꽃잎 전체는 얇기 때문에 그 느낌이 나타나도록, 얼굴을 그릴 때와 같은 조금 가는 브러쉬로 푹신한 볼륨감이 나오도록 그립니다. 이번 그림은 우선 여자아이의 웃는 얼굴에 주목시키고 싶어 얼굴 주변에 눈에 띄는 색이나 형태를 잡아두었습니다. 그 후, 밀짚모자의 러프를 잡습니다(오른쪽). 테두리가 이쁜 둥그런 모양과 들쭉날쭉한 톱니 모양 중에서 고민을 했습니다만, 맨발인 여자아이의 내츄럴한 느낌과 잘 어울리는 후자로 정했습니다. 머리카락을 먼저 그리기 때문에 모자는 러프인 상태로 놔둡니다.

STEP

5 안에서 밖으로 퍼지듯이 머리카락을 묘사

머리카락을 그립니다. 건강한 분위기가 나오도록 움직임도 그려 넣습니다. 큰 줄기를 몇 개 정도 만들어서 흘러내려 가듯이 하면 그리기 쉽습니다. 이번 그림에는 주로 안쪽에서 바깥쪽으로 팔랑거리며 퍼지는 느낌이 되도록 만들어, 그 중심에 있는 얼굴에 눈이 가도록 했습니다.

STEP

6 매끈한 곡선으로 원피스를 그린다

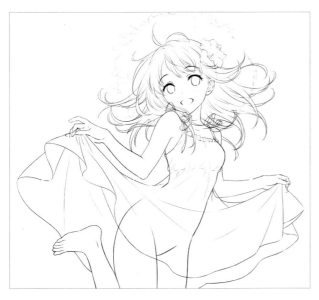

원피스의 선화를 띄웁니다(왼쪽). 신체의 선화와 마찬가지로 표시 화면을 축소하여, 곡선이 자연스럽게 보이도록 조심하면서 힘을 주어 선을 그어갑니다. 세세한 부분은 먼저 선을 그어놓고 지우거나 더하면서 자연스러운 선이 되도록 수정합니다. 원피스가 다 그려지면 옷으로 가려진 신체 부분의 선들을 [지우개] 툴로 지워줍니다(오른쪽).

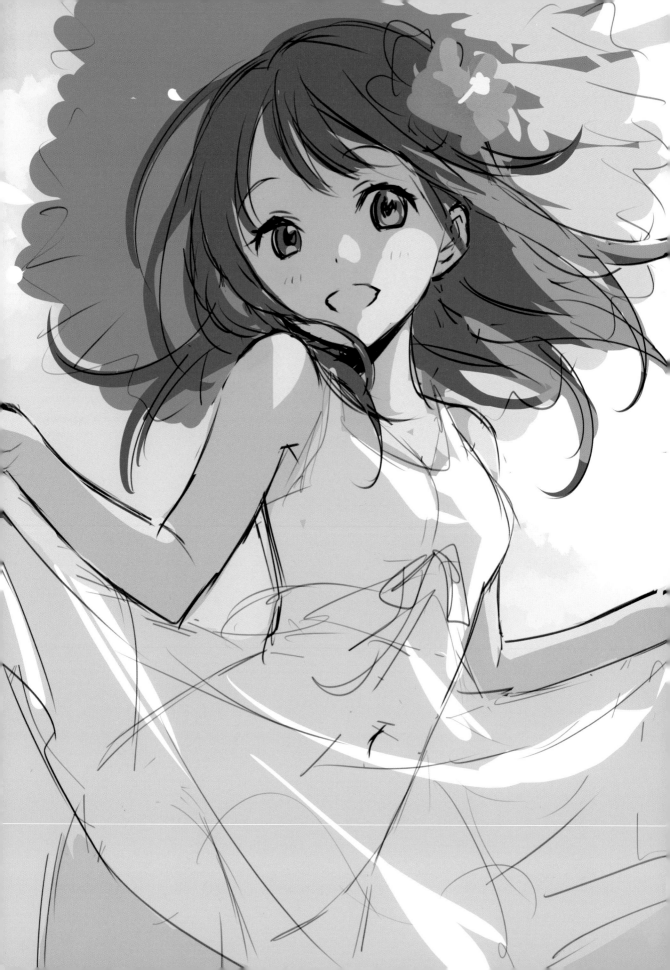

STEP

7 모자 그물코를 그리기 위해 레이어 효과를 설정

러프를 따라 밀짚모자를 그려나갑니다. 그물코의 선 겹침은 시간 단축을 위해 레이어 효과를 사용합니다. 모자 그림용 신규 레이어를 만든 후, 레이어 속성 팔레트로 [경계 효과]와 [레이어 컬러]를 선택해 [테두리 색]을 검정색, [레이어 컬러]를 흰색으로 설정합니다(왼쪽, 중앙). 브러시는 [펜] 툴의 [둥근 펜]을 선택합니다(오른쪽).

STEP

8 검은색 테두리가 붙은 하얀색 선으로 그물코를 그린다

 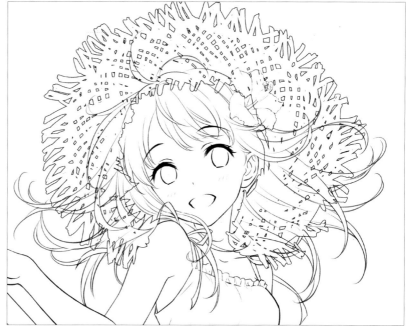

레이어 설정이 끝났으면, 밀짚모자의 들쭉날쭉한 부분을 그립니다. 방금 전에 해둔 설정 덕분에, 선을 그으면 항상 아웃 라인에 검은색 테두리가 생기는 상태이니 시원시원하게 선을 힘주어 그려나갑니다(왼쪽). 작업이 거의 끝났다면 [레이어] 메뉴 -> [레스터라이즈]에 들어가 [편집] 메뉴 -> [휘도를 투명도로 변환]을 선택하여, 하얀색 부분을 투명화시킵니다(오른쪽).

9 선화를 완성하여 파트별로 밑칠한다

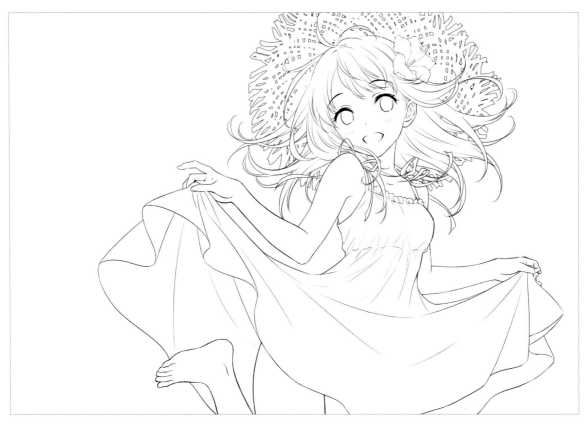

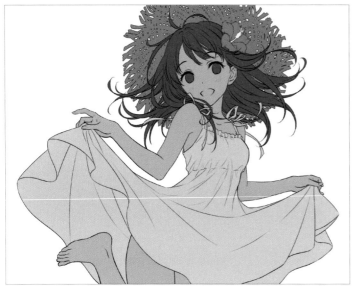

모자가 머리카락 등에 겹쳐져 있는 부분의 불필요한 선을 [지우개] 툴로 지웁니다(위). 군데군데에 표시 화면을 축소하여 전체를 확인하고, 신경 쓰이는 부분을 수정해 나갑니다. 세세한 부분을 그릴 때는 너무 많이 그리지 않도록 주의합니다. 어느정도 선화가 다 그려진다면, 밑칠로 넘어갑니다. 파트별로 신규 레이어를 만들고, 선화에 맞춰서 [채우기] 툴로 전체 색을 입힙니다(아래).

10 색을 입힌 면에 채색 러프의 색을 올린다

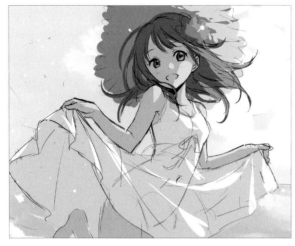 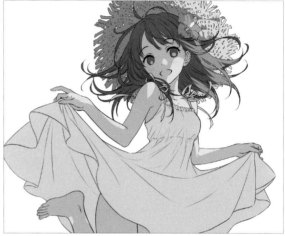

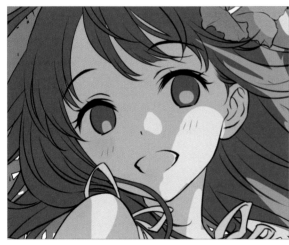 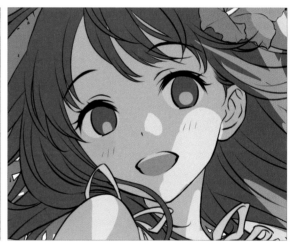

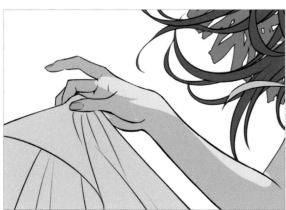

아까 전의 과정에서 파트별로 밑칠해서 나눈 레이어와 각각 채색 러프의
색상 레이어를 겹쳐, [아래 레이어에서 클립핑]으로 설정합니다. 왼쪽 위의
그림은 채색 러프, 오른쪽 그림은 클립핑한 후이 상태입니다. 채색 러프에서
는 색을 나누지 않은 눈 흰자위나 입, 손톱 등의 파트(중간 왼쪽)는 신규 레
이어를 만들어 색을 입힙니다(중간 오른쪽, 왼쪽 아래).

03

메인 인물에 컬러를 입힌다

각 파트에 반영시킨 채색 러프의 색감이나 형태를 조정해가면서 전체를 색칠해 나갑니다. 태양 같은 광원으로부터 들어오는 빛의 방향이나 반사되는 색을 의식하며 명암을 넣어갑니다.

STEP

1 에어 브러시 툴로 피부에 붉은 기를 넣는다

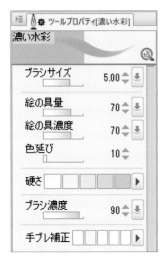
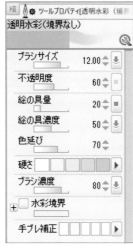
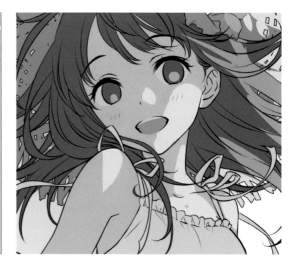

착색을 합니다. 브러시는 기본적으로 [붓] 툴의 [진한 수채](왼쪽)과 [투명 수채(경계 없음)](중앙)을 사용합니다. 먼저, 피부 바탕색을 전면으로 신규 레이어를 만들어 [아래 레이어로 클리핑]을 설정하고, 볼, 입술, 손가락, 어깨, 발뒤꿈치, 팔꿈치에 [에어 브러시] 툴로 붉은 기를 넣습니다(오른쪽). 넣고 싶은 부분보다 더 큰 브러시 사이즈로 조금씩 색을 넣어, 때에 따라 짙게 한다면 금방 익숙해집니다. 너무 짙어지면 [불투명도]로 낮추거나, 색조 보정을 사용해 조정하도록 합니다.

STEP

2 빛이 닿는 밝은 부분을 다듬는다

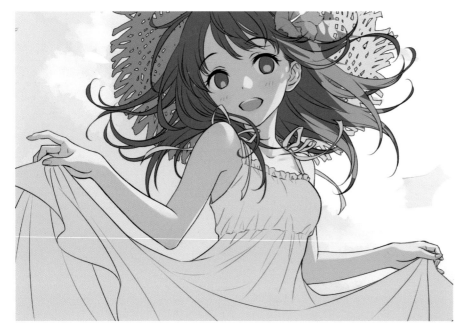

피부의 바탕 레이어 위에 신규 레이어를 만들어 [아래 레이어로 클리핑]을 설정합니다. 아까 [붓] 툴에서 설정한 2개의 브러시와 [지우개] 툴을 활용해 채색 러프를 참고하면서 빛이 닿는 피부를 다듬어 갑니다. 색은 밝은 오렌지 정도 되는 색으로 하고, 레이어를 [합성 모드: 스크린]으로 설정합니다. 밀짚모자의 그림자가 얼굴에 조금 닿는 것처럼 보이게 그물코 모양의 빛도 조금 넣습니다. 색칠이 다 끝난다면 채색 러프의 레이어는 삭제합니다.

STEP

3 바다의 푸른 반사경이나 그림자 부분을 그린다

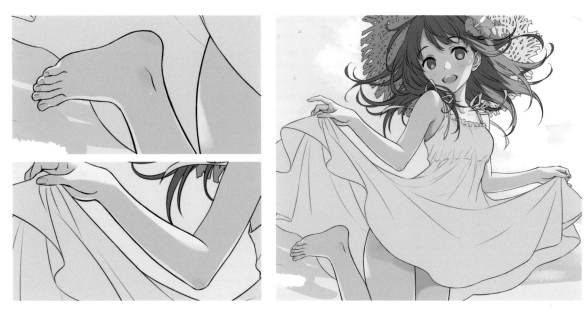

피부 레이어의 가장 위에 신규 레이어를 [합성 모드 : 스크린]으로 만들어서 [아래 레이어로 클립핑]을 설정합니다. 그리고 발밑의 바다색을 스포이드 툴로 가져와, 다리나 팔의 테두리에 푸르스름한 반사광을 그려 넣습니다(왼쪽 위, 아래). 똑같은 신규 레이어를 하나 더 만들어서 클립핑 설정을 하고, 오른쪽에서 빛이 내리쬔다고 상정하고 겨드랑이 아래나 다리 등에 그림자가 생기는 곳을 [짙은 수채] 브러시로 칠합니다(오른쪽). 인물의 피부색은 다른 파츠와 비교해 가볍게 칠해두고, 전체 밸런스를 보면서 조금씩 수정합니다.

STEP

4 밝기를 조절하면서 얼굴 파츠를 칠한다

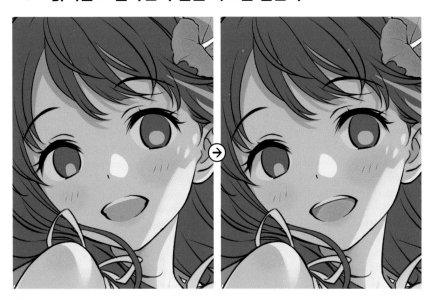

입 안과 흰자위의 명암을 칠합니다. 입 부분은 바탕색을 칠한 레이어의 전면에 신규 레이어를 2개 만들어서 [아래 레이어로 클립핑]을 설정하고, 하얀 이와 그림자 부분을 레이어로 나눠서 칠합니다. 벌어진 입은 인상이 강하고, 입의 색감은 얼굴의 전체적인 인상에도 영향을 주기 때문에 너무 어둡지 않도록 적당히 색 조정을 합니다. 눈도 마찬가지로 흰자위를 바탕으로 전면에 신규 레이어를 클립핑 하고, 그림자 색을 칠합니다. 이와 흰자위 부분은 피부색과 어울리도록 밝게 보이는 색을 찾아가면서 조정합니다.

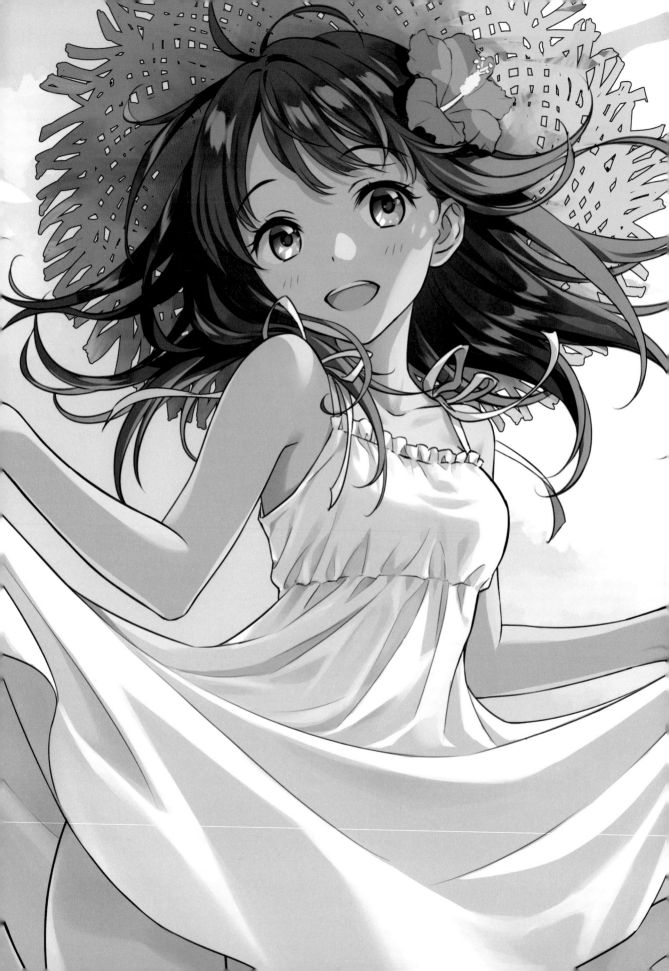

5 하이라이트를 입히면서 눈동자를 그린다

눈동자를 그려 넣습니다. 색깔별로 레이어를 나누어 명암을 칠합니다. 색을 정하는데 고민이 된다면 주변의 색을 골라 넣고 색조 보정으로 딱 맞는 색을 찾습니다. 하이라이트는 주로 흰색이나 화면상에 있는 색을 써서, 먼저 빛이 닿는 방향으로 [펜] 툴의 [둥근 펜]으로 크게 넣습니다. 그리고나서 화면상에 없는 색이나, 붉은색 등 조금 채도가 높은 색을 조금씩 넣어 가면 눈이 반짝반짝하게 보입니다. 너무 많이 넣으면 눈동자만 튀는 경우도 있기 때문에, 이번 그림에는 주변에 있을 법한 여자아이 같은 느낌이 들도록, 어느 정도 인상을 남기는 정도로만 칠해 둡니다.

6 광원을 의식해서 원피스에 명암을 넣는다

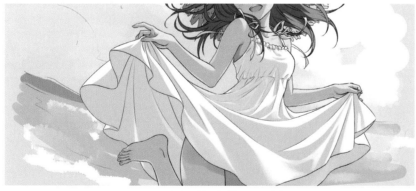

원피스를 칠합니다. 오른쪽 위에서부터 비치는 광원을 의식해서 얇은 천이 팔랑거리며 퍼져 있는 느낌이 나도록 [짙은 수채]와 [투명 수채(경계 없음)] 브러시로 빛이 닿는 부분을 칠해 갑니다(위). 그림자는 밝은 부분 주변은 확실하게 칠하고, 그 외의 부분은 옅게 칠해 둡니다(아래). 밝은 부분과 어두운 부분의 대비가 강한 쪽에 눈길이 가기 쉽기 때문에 보여주고 싶은 곳을 의식해서 힘주어 칠하면 효과적입니다.

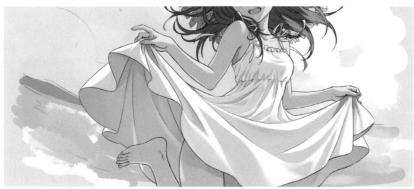

<hr />

STEP

7 머리카락에 명암을 칠한다

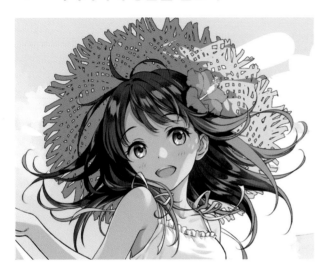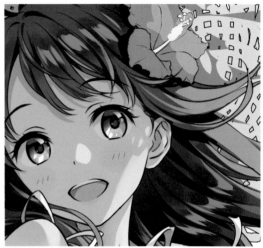

머리카락의 명암을 칠합니다(왼쪽. 오른쪽은 확대한 그림). 먼저 빛이 닿는 하이라이트 부분의 형태를 다듬습니다. 다음으로 머리카락 전체의 짙은 그림자를 칠합니다. 피부색이 예쁘게 보이도록 머리카락의 바탕색도 조정했습니다. 레이어는 지금까지 다른 파트와 마찬가지로 바탕을 칠한 전면에 칠 구분용 신규 레이어를 적당히 만들어서, [아래 레이어로 클립핑]을 설정하고 색을 입힙니다.

STEP

8 밀짚모자와 꽃 장식을 채색한다

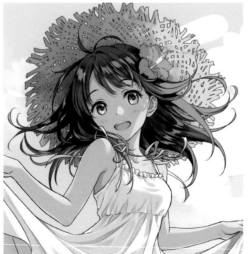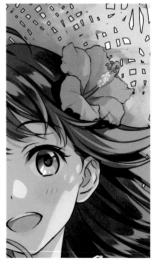

밀짚모자를 채색합니다. 화면 오른쪽 위에 설정한 광원으로부터의 빛을 의식해서, [붓] 툴의 [수채 붓]으로(왼쪽) 밝은 곳을 러프한 터치로 슥슥 칠해 갑니다. 광원으로부터 먼 왼쪽은 바탕색보다 조금 어두운 색으로 그림자를 칠합니다(중앙). 계속해서 하이라이트의 형태를 다듬어가면서 꽃 장식을 칠합니다(오른쪽). 꽃이나 모자 등의 장식은 확대하여 인물보다 되도록 꼼꼼하게 그림자나 각 부위를 그려둔다면, 전체적으로 봤을 때 훨씬 리얼함을 느낄 수 있습니다.

04 세세한 곳을 칠하고 배경을 넣어 완성

각 파트에 디테일한 부분을 추가해 채색을 완료했다면, 전체적으로 살펴보며 부족한 것들을 추가로 그려서
조정합니다. 주역인 여자아이가 빛나도록 조절하면서, 배경이나 효과를 더해 일러스트를 완성시킵니다.

STEP 1 각 파트의 세세한 부분을 그려간다

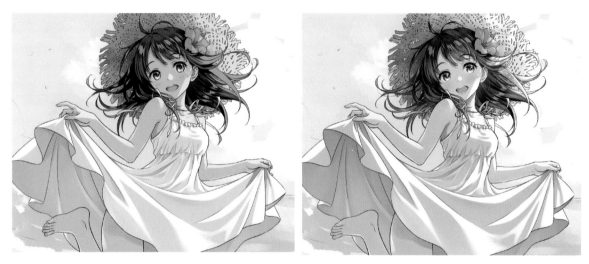

대강 채색이 다 되었다면, 각 파트를 칠합니다. 그림은 왼쪽이 칠하기 전, 오른쪽이 칠한 후의 상태입니다. 피부, 머리카락(다음 STEP 2 참조), 얼굴 내부
(92 페이지의 STEP 3, 4 참조), 원피스 등 지금까지 나눠서 칠해 둔 파트 별로 적절히 신규 레이어를 만들어서 [아래 레이어로 클리핑]을 설정합니다. 이후 세
세한 부분을 칠하거나, 옅게 색을 덧칠하거나, 색감이나 명암을 다듬으면서 전체를 칠했습니다.

STEP 2 주변 색과 맞추어가면서 머리카락을 칠한다

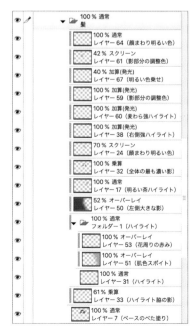

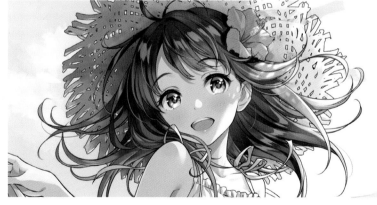

머리카락은 주변의 피부나 장식 색과 맞추어가면서 전체적으로 칠합니다. 왼쪽 그림은 머리카락 레이
어입니다. 얼굴과 접하는 부분의 머리색을 맞추기 위해 피부색을 [스포이드] 툴로 담아, [에어 브러시] 툴
로 얼굴보다 크게 설정하여 얼굴 중심부터 살짝 색을 넣었습니다. 또한 꽃 주변의 하이라이트에는 붉은 반
사광을, 밀짚모자 주변에는 그물망 사이로 내리쬐는 강한 빛을 그리는 등 각 부분에 손을 댔습니다. 그리
고 여기서는 뿔뿔이 흩어진 머리카락을 선화 위에서부터 하나씩 다듬었습니다. 얼굴 주변에 꾸밈을 더하
거나, 역동적인 머리카락을 더하면서, 자연스럽게 얼굴쪽으로 시선을 유도합니다(오른쪽).

STEP 3　눈동자 안에 인상적인 하이라이트를 그려 넣는다

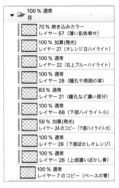

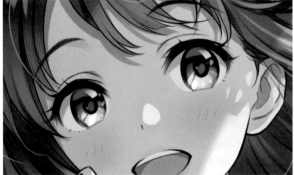

얼굴 부분은 눈동자 안에 다양한 색의 하이라이트를 그려넣어 인상을 강하게 했습니다. 검은색 하나였던 선화도 부분적으로 색을 입혀, 눈동자 색이나 손톱색과 어울리도록 합니다(왼쪽 위, 오른쪽 위). 또한 선화 위에 신규 레이어를 만들어서 밝은 색의 하이라이트를 넣거나, 눈썹 위에 묘사를 추가해 반짝반짝한 느낌의 눈동자를 만듭니다(왼쪽 아래, 오른쪽 아래).

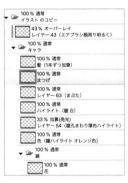

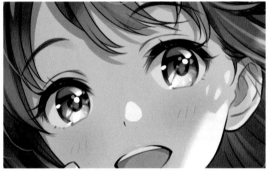

STEP 4　입술이나 손, 발에도 강한 하이라이트를 추가

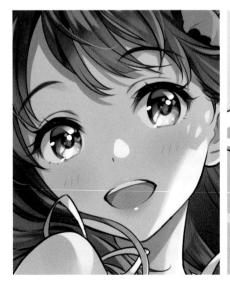

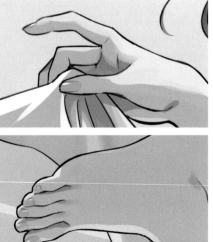

선화 위에 신규 레이어를 만들어 입술에 흰색으로 하이라이트를 그려넣었습니다(왼쪽). 손톱과 발톱에도 마찬가지로 흰색 하이라이트를 넣어줍니다(오른쪽 위, 오른쪽 아래). 얼굴 중심과 신체 주변, 장식 등은 자연스럽게 눈이 가는 곳이기 때문에 의식해서 조금 단순하게 그리는 게 좋습니다. 너무 힘줘서 그릴 경우 눈길이 그쪽으로만 가기 때문에, 여자아이의 얼굴에 시선이 집중되도록 그림의 전체적인 밸런스를 조정하도록 합니다.

5 배경 파트 별로 바탕색을 나눠칠한다

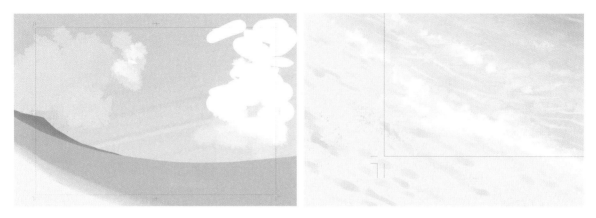

배경을 그립니다. 「모래밭」, 「모래밭과 바다의 경계」, 「멀리 있는 산」, 「하늘」, 「구름」 등의 주요 파트를 신규 레이어로 나누어 칠하고, 바탕색 레이어를 만듭니다(왼쪽). 이것들의 전면에 필요한 만큼 신규 레이어를 만들어서, [아래 레이어로 클리핑] 설정을 하고 칠해 갑니다. 모래사장은 [붓] 툴로 [짙은 수채]와 [투명 수채(경계 없음)] 등을 사용하여, 모래사장의 울퉁불퉁한 부분을 러프로 그려 넣습니다(오른쪽).

6 질감 있는 브러시로 바다를 그린다

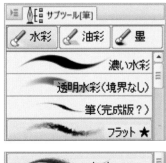

바다는 바탕색을 다수의 푸른 계열 색을 그라데이션 상태로 덧칠하여 깊은 감을 나타냈습니다. 그 위에, 넘치는 파도나 하얀 파도를 CLIP STUDIO ASSETS 에서 배포하는 [sea_broken wave]나 [플랫★フラット★] 브러시로 그립니다(왼쪽 위아래, 오른쪽 위). 또 [수면·지면] 브러시로 파도가 치는 부분을 흰색으로 세밀하게 그렸습니다. 그런 다음 파도 레이어를 복제해서 조금 아래로 겹치지 않도록 두고, 색을 짙은 파란색으로 바꿔줍니다(오른쪽 아래). 자연스러운 파도와 파도의 그림자처럼 보일 수 있도록 양 레이어의 [불투명도]를 낮춰서 조정했습니다.

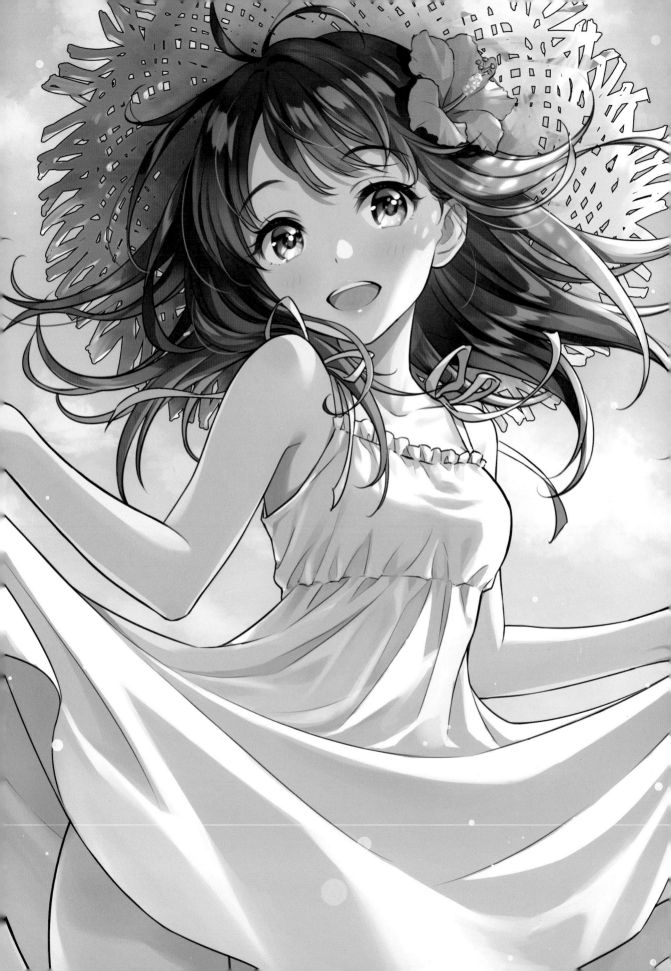

STEP

7 여러가지 브러시로 구름을 그린다

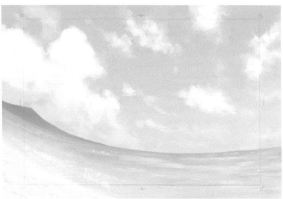

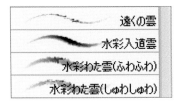

하늘은 위쪽이 깊은 파란색이 되도록, 베이스가 되는 옅은 물빛에 진한 파란색을 그라데이션 형태로 덧칠해줍니다. 구름은 레이어를 2개로 나누어 후면 레이어에 흐릿한 부분을(왼쪽 위), 전면 레이어에는 짙은 흰색 부분을 그려줍니다(오른쪽 위). 브러시는 CLIP STUDIO ASSETS에서 배포하는 [먼 구름遠くの雲]으로 멀리 있는 구름을, [플랫★フラット★], [수채 솜털구름(푹신푹신)水彩わた雲(ふわふわ)], [수채 솜털구름(보글보글)水彩わた雲(しゅわしゅわ)]로 뭉게뭉게한 모양을 그렸습니다(왼쪽 아래). 자연스러워 보이도록 덧칠하거나 깎아내 러프하게 그리도록 합니다. 인물에 눈이 가게 배경은 너무 많이 그려넣지 않도록 하겠습니다.

STEP

8 알맹이 브러시로 물보라를 날린다

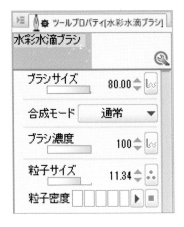
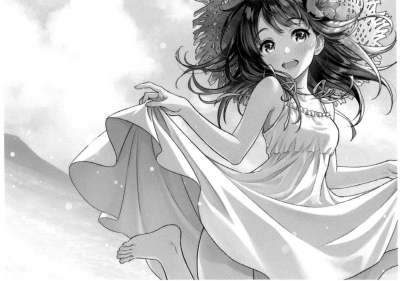

　배경을 만들 때에는 비표시로 해둔 여자애를 다시 띄워, 세세한 부분을 완성하도록 합니다. 파도 옆에서 뛰어 노는 분위기가 나도록 [수채수적 브러시水彩水滴ブラシ][1]로 물보라를 날립니다. 너무 많은 부분은 지우개 툴로 지우고 줄이면서 양을 조절 합니다.

1) 일반 유저가 배포한 무료 툴로 CLIP STUDIO ASSETS에서 다운 받을 수 있다

STEP

9 전체를 보면서 신경 쓰이는 부분을 조정

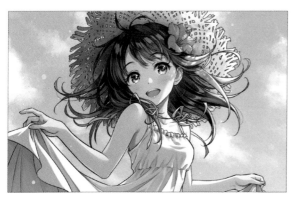 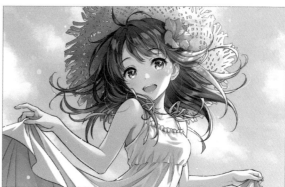

전체를 보면서 분위기가 좀 더 부드러워지도록 하늘의 색이나 인물, 소품 등에서 신경이 쓰이는 부분의 형태와 색을 세세하게 덧칠하거나 수정하며 조정해 나갑니다. 또한 일러스트 맨 앞에 [합성 모드 : 스크린]을 설정한 신규 레이어를 배치하여 우측 상단부터 파란색의 그라데이션을 넣고, [불투명도]를 조절해 아주 조금 밝기를 더했습니다. 왼쪽 그림이 조정하기 전, 오른쪽 그림이 조정한 후입니다.

STEP

10 글로우 효과로 햇빛의 따뜻함을 연출한다

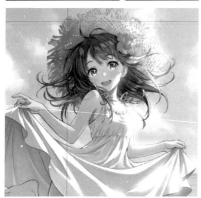

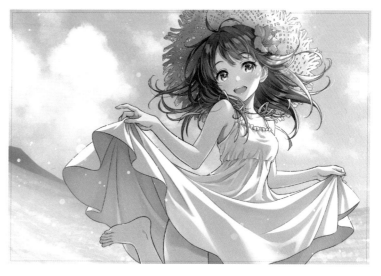

글로우 효과로 밝은 부분을 빛나게 하여, 햇빛이 닿고 있는 부분에 따뜻한 분위기를 더해줍니다. [레이어] 메뉴-> [표시 레이어의 사본을 결합]으로 가장 앞면에 결합 된 그림을 만들어, [편집] 메뉴-> [색조 보정]-> [레벨 보정]으로 [입력] 왼쪽 끝 슬라이드(▲)를 오른쪽 끝으로 옮깁니다(왼쪽 위). 이 그림에 [필터] 메뉴-> [흐림]-> [가우스 흐림]으로 흐림 효과를 크게 넣어주고, 레이어를 [합성 모드 : 더하기(발광)]로 설정하여 일러스트에 합성합니다(왼쪽 아래). 이때 [불투명도]를 내려 조금만 눈부시게 느껴질 수 있도록 합니다. 마지막으로 전체를 보면서 [멀티 공 브러시マルチ玉ボケブラシ][2]로 물결 사이에 빛을 더하는 등, 여자아이가 빛날 수 있도록 미세하게 조정을 하면 완성입니다(오른쪽).

2) 일반 유저가 배포한 무료 툴로 CLIP STUDIO ASSETS에서 다운 받을 수 있다

Rough Sketch

by En Morikura

아날로그로 그린 낙서입니다.
출장 가는 전철이나,
기다리는 시간 동안 뭔가
머릿속에 떠오를 때는
볼펜이나 연필로
슥슥 메모를 남깁니다.

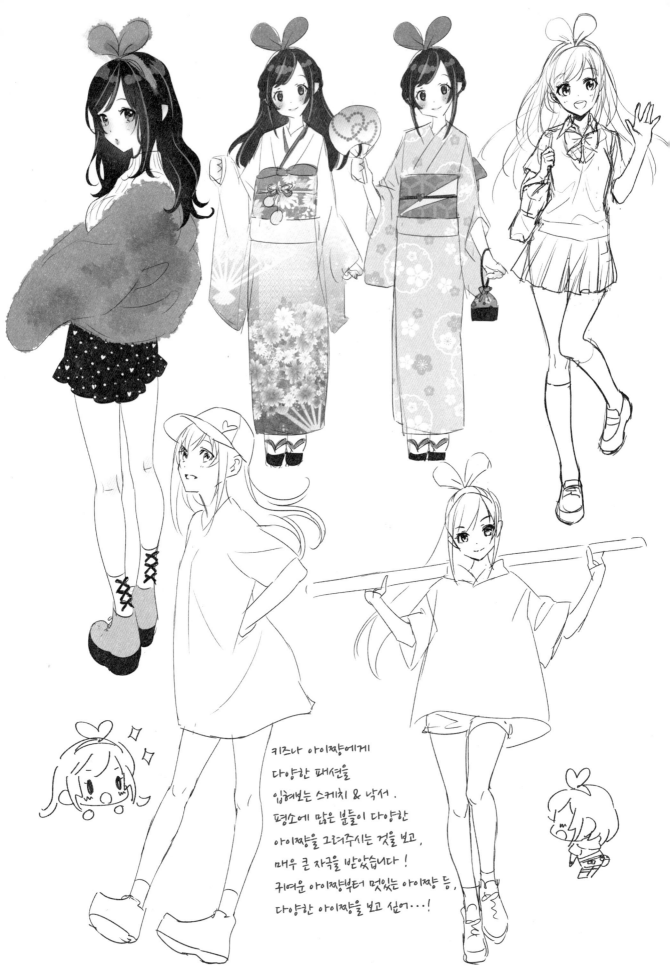

키즈나 아이짱에게
다양한 패션을
입혀보는 스케치 & 낙서.
평소에 많은 분들이 다양한
아이짱을 그려주시는 것을 보고,
매우 큰 자극을 받았습니다 !
귀여운 아이짱부터 멋있는 아이짱 등,
다양한 아이짱을 보고 싶어...!

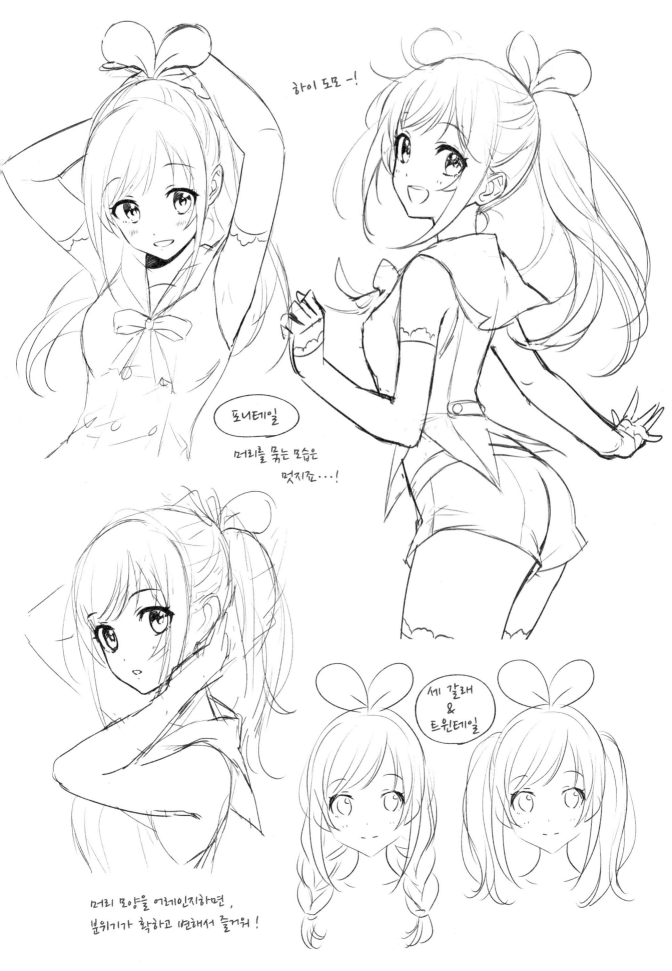

하이 도모 ―!

포니테일

머리를 묶는 모습은
멋지죠···!

세 갈래
&
트윈테일

머리 모양을 어레인지하면,
분위기가 확하고 변해서 즐거워 !

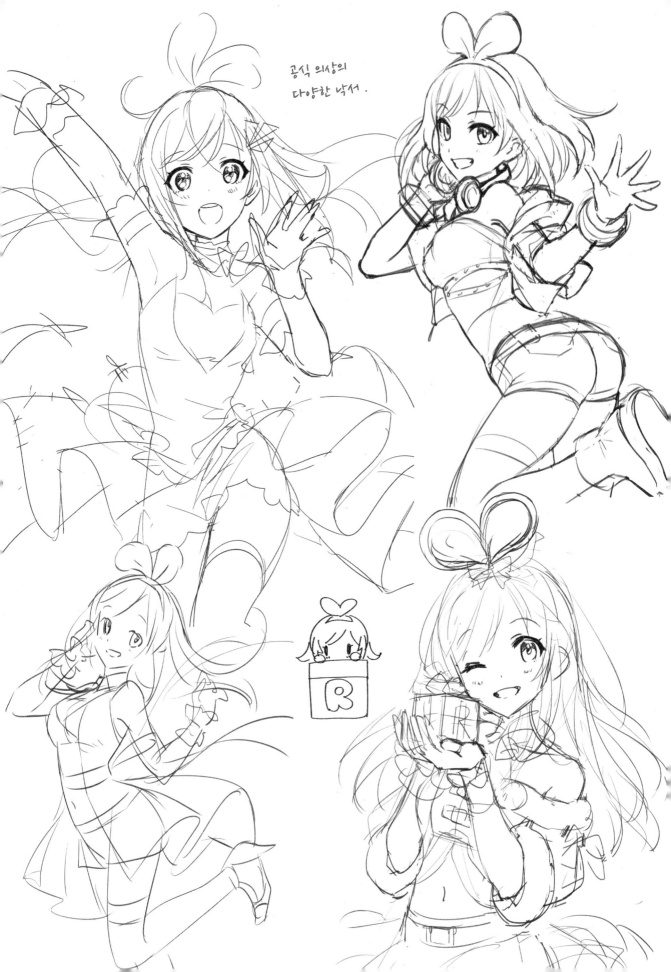

공식 의상의
다양한 낙서 .

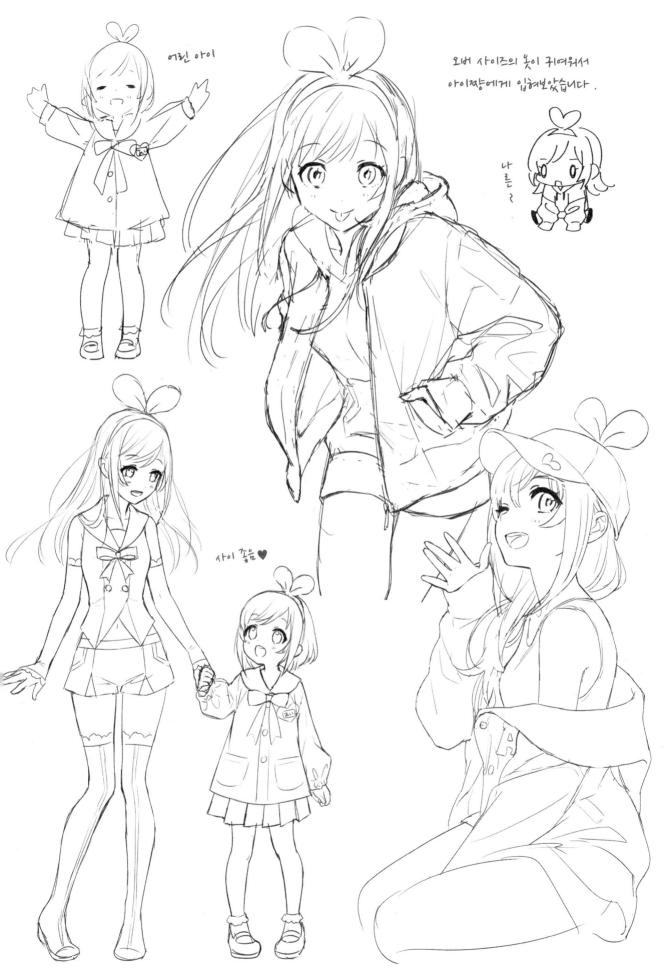

어린 아이

오버 사이즈의 옷이 귀여워서
아이쨩에게 입혀보았습니다 .

나른~

사이 좋음 ♥

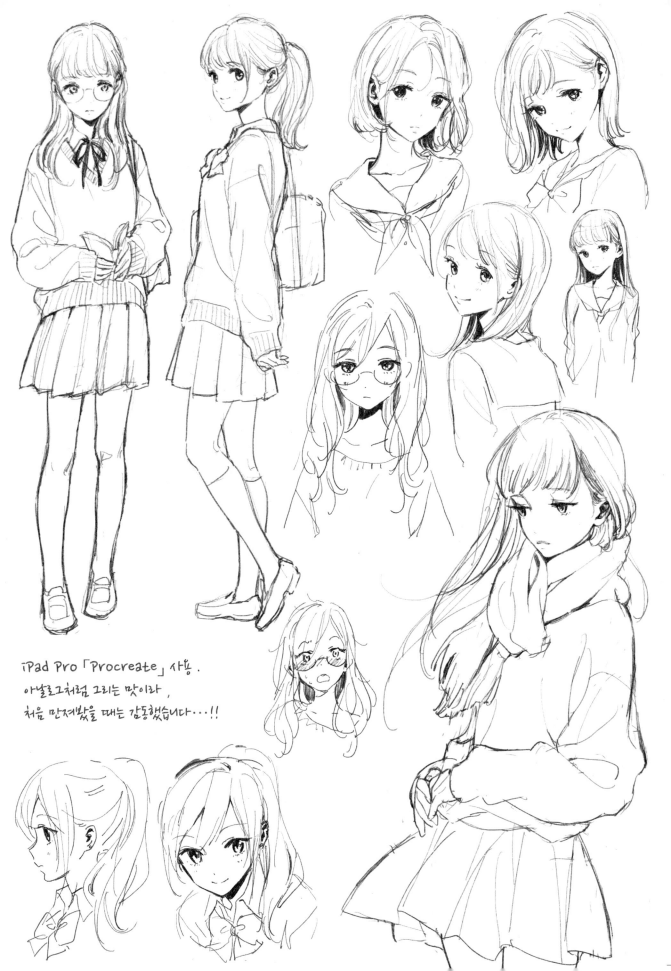

iPad Pro 「Procreate」 사용 .
아날로그처럼 그리는 맛이라 ,
처음 만져봤을 때는 감동했습니다…!!

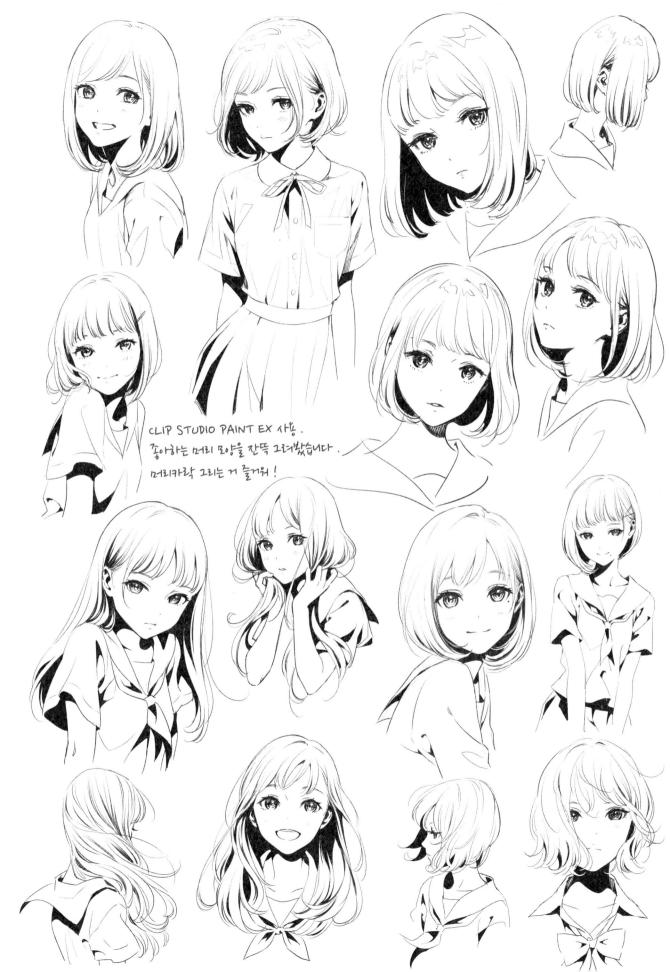

CLIP STUDIO PAINT EX 사용 .
좋아하는 머리 모양을 잔뜩 그려봤습니다 .
머리카락 그리는 거 즐거워 !

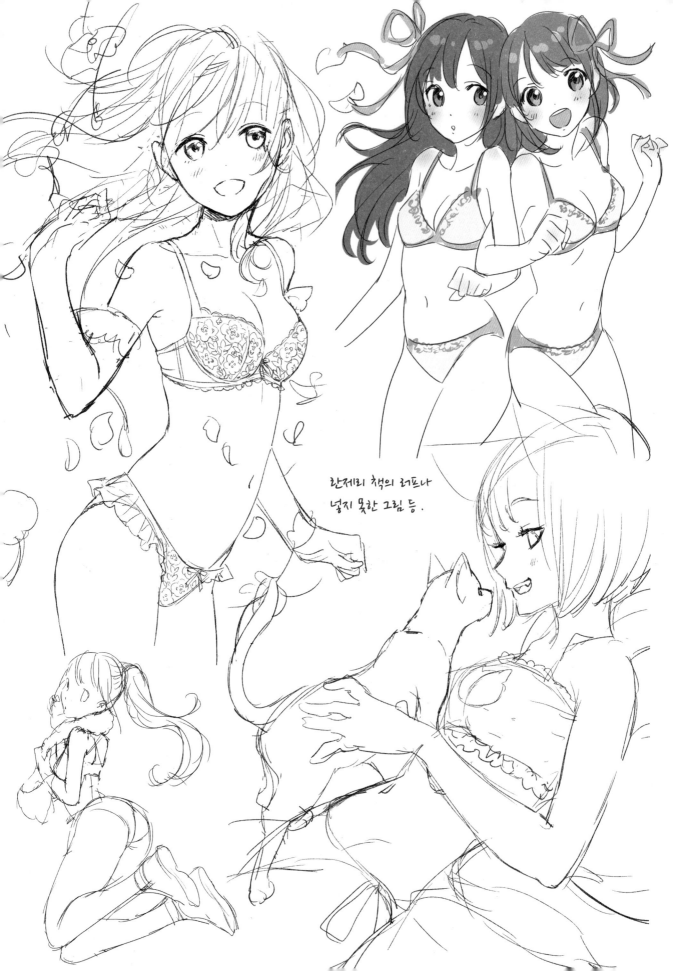

란제리 책의 러프나
넣지 못한 그림 등.

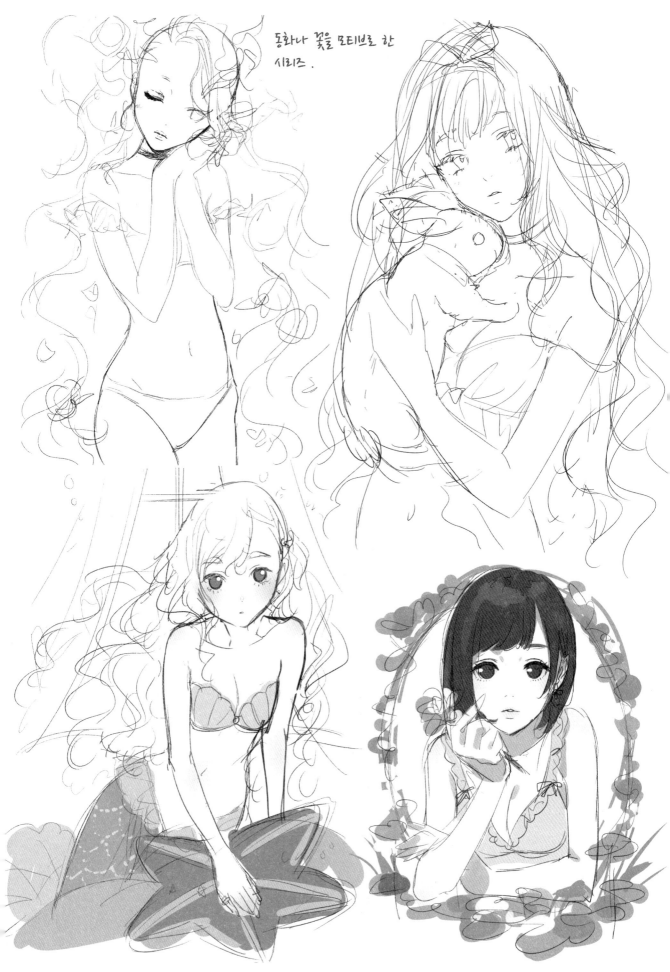

동화나 꽃을 모티브로 한
시리즈 .

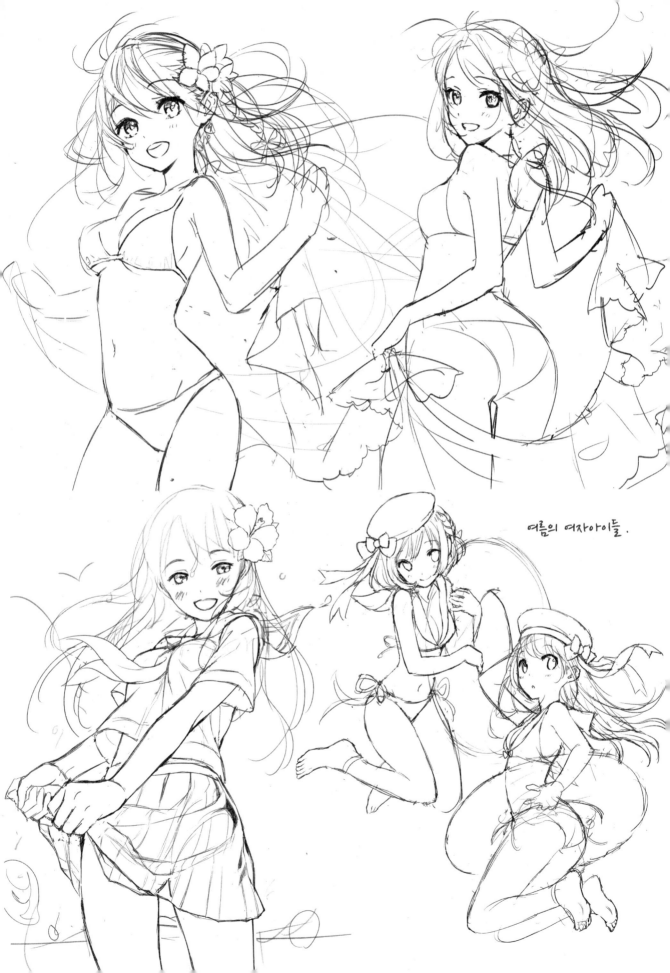

여름의 여자아이들.

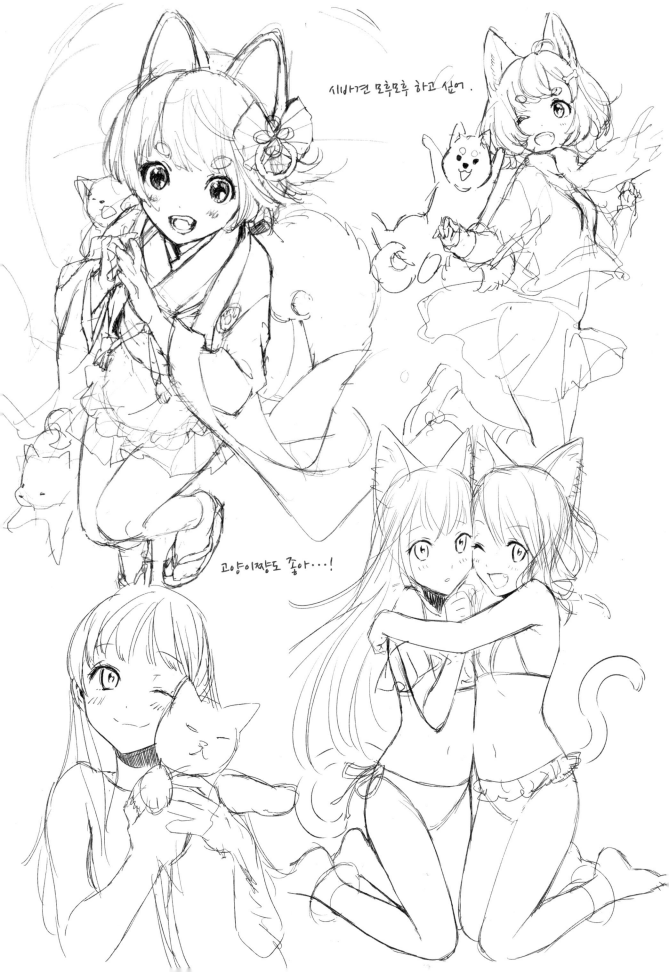

시바견 모후모후 하고 싶어 .

고양이짱도 좋아...!

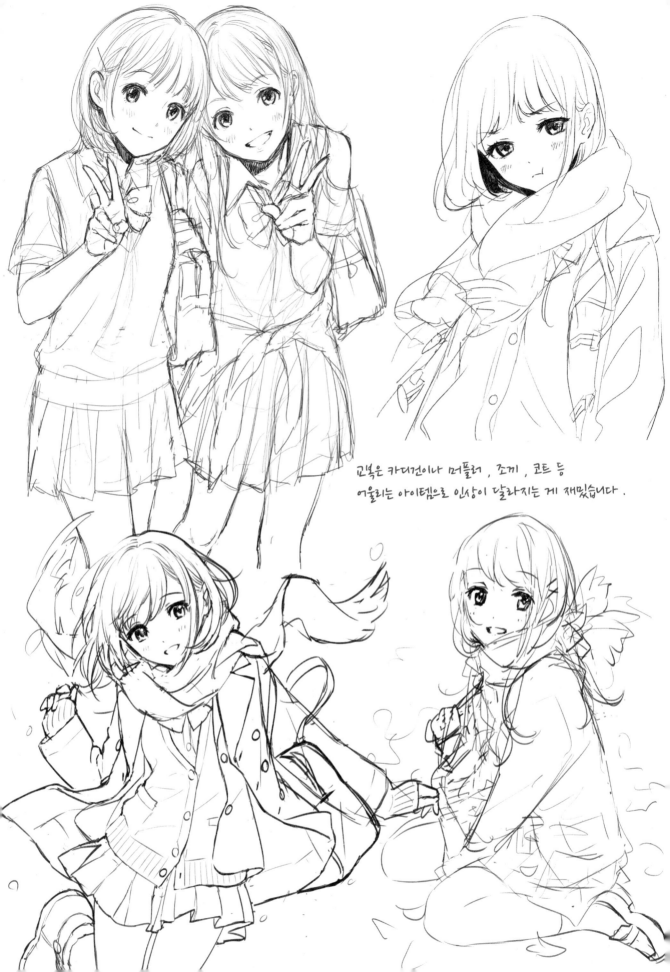

교복은 카디건이나 머플러 , 조끼 , 코트 등
어울리는 아이템으로 인상이 달라지는 게 재밌습니다 .

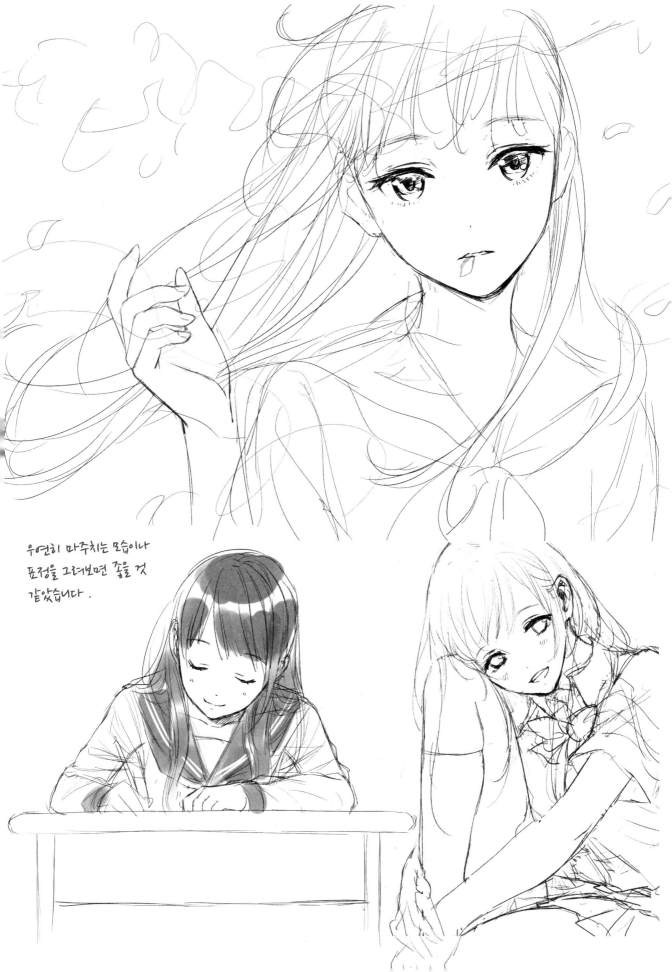

우연히 마주치는 모습이나
표정을 그려보면 좋을 것
같았습니다.

여자애들이 옹기종기 모여있으면
즐거워 보여서 좋아 !

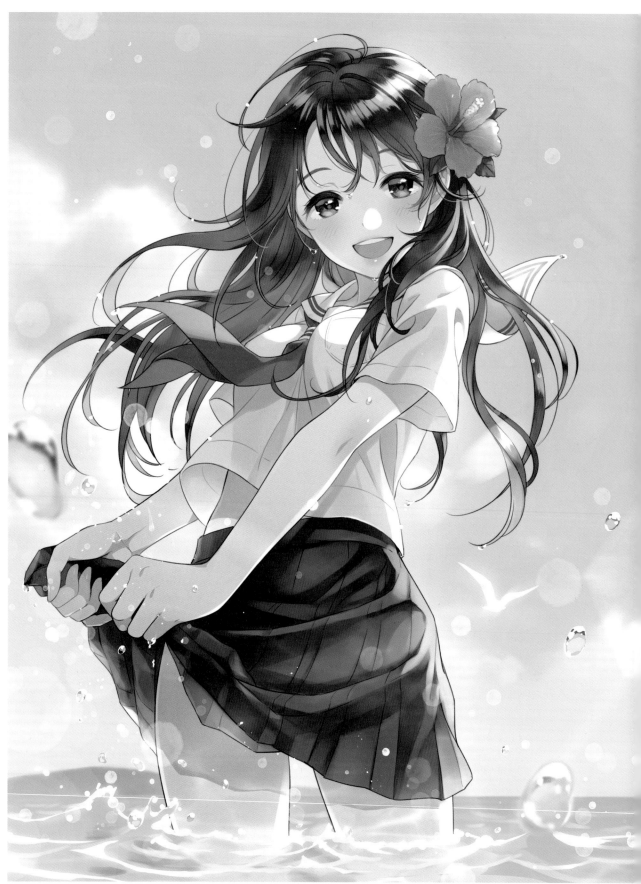

『SCHOOL GIRLS portrait』 동인지 표지/Personal Work/2016

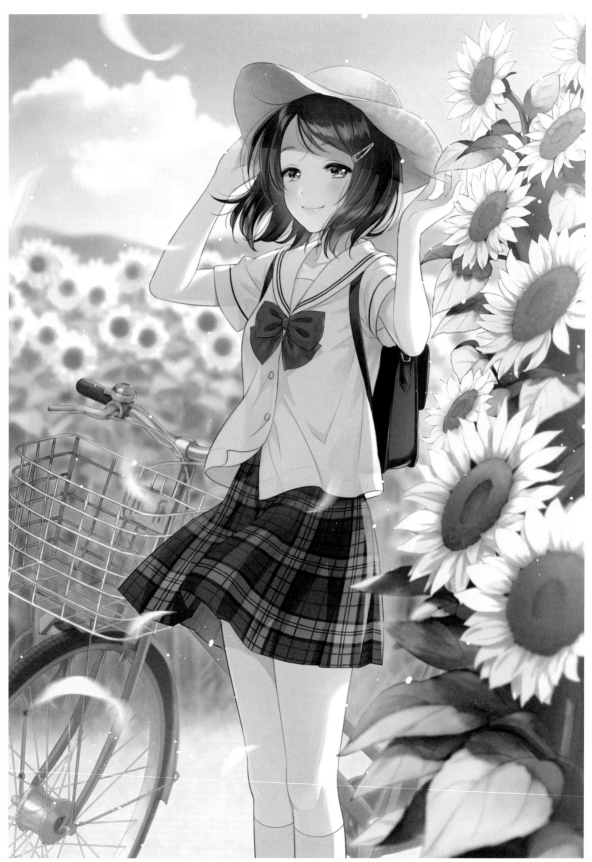

「해바라기 밭에서 포즈를 잡고」/Personal Work/2016

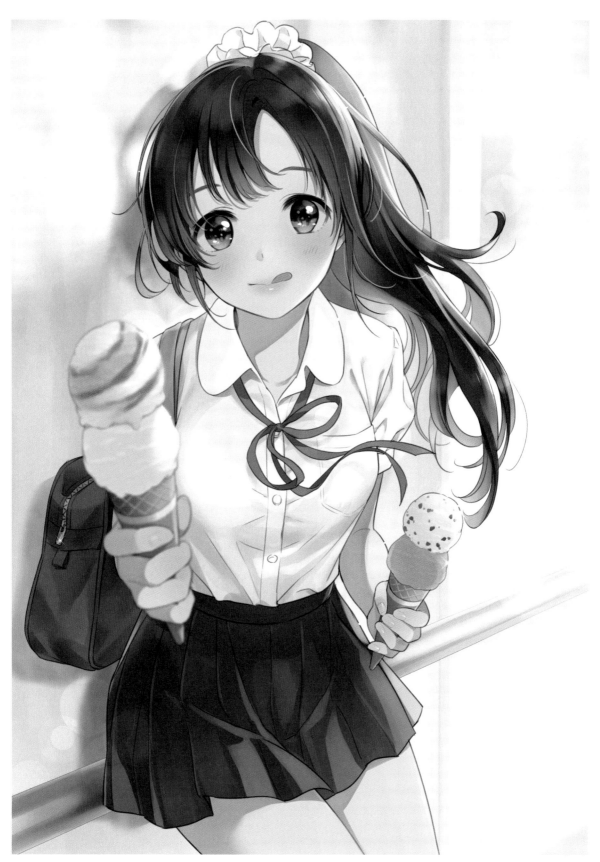

「지나가는 길에 아이스크림」/Personal Work/ 2016

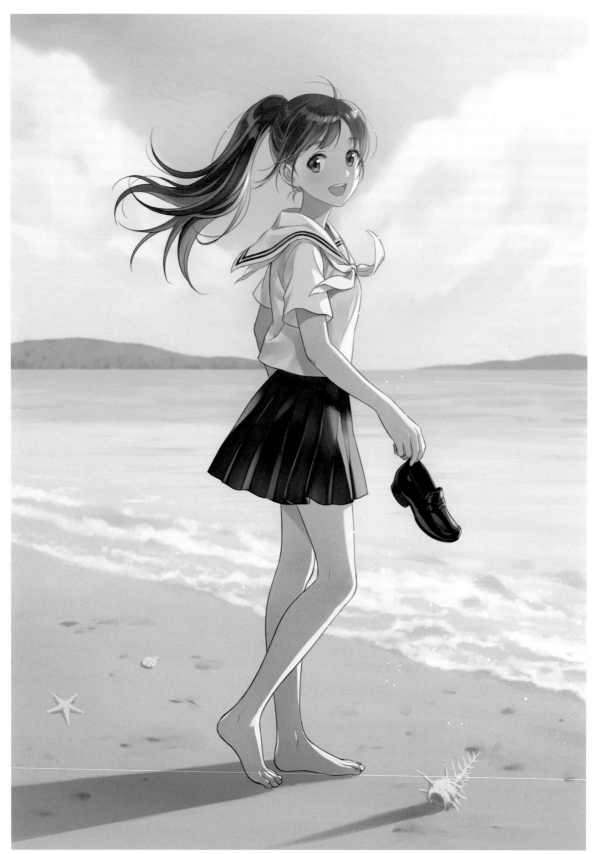

「여름 해변」/Personal Work/2016

「마지막 여름」/Personal Work/2016

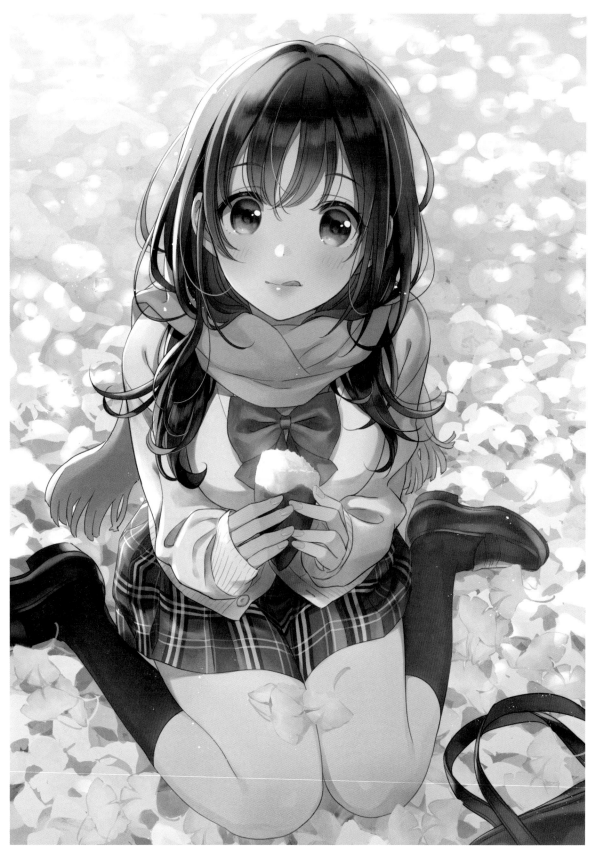

「맛있는 가을」/Personal Work/2016

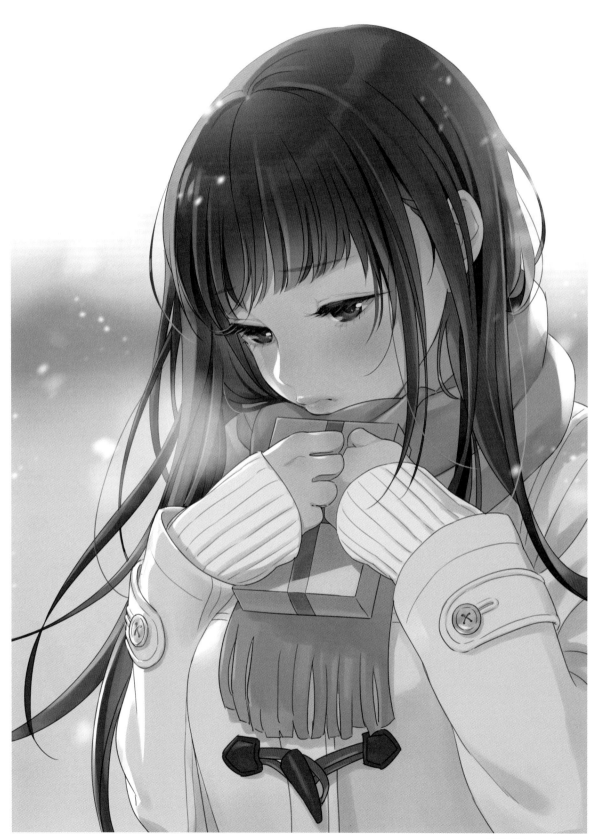

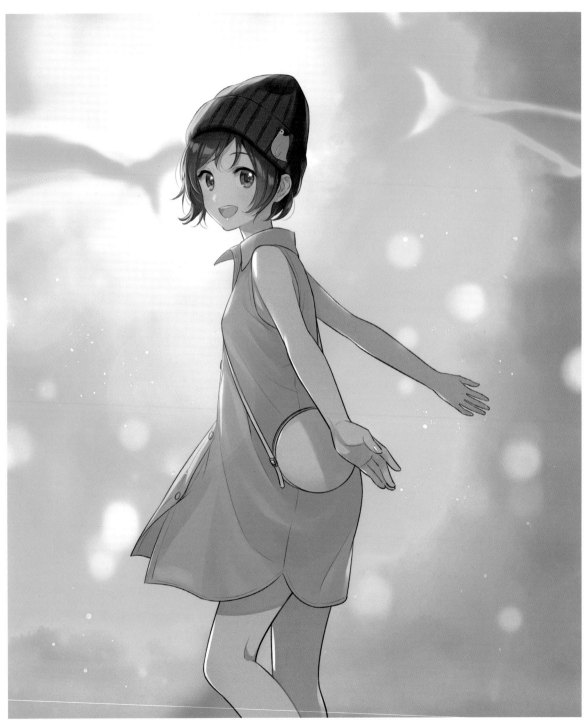

「셔츠 원피스」/Personal Work/2017

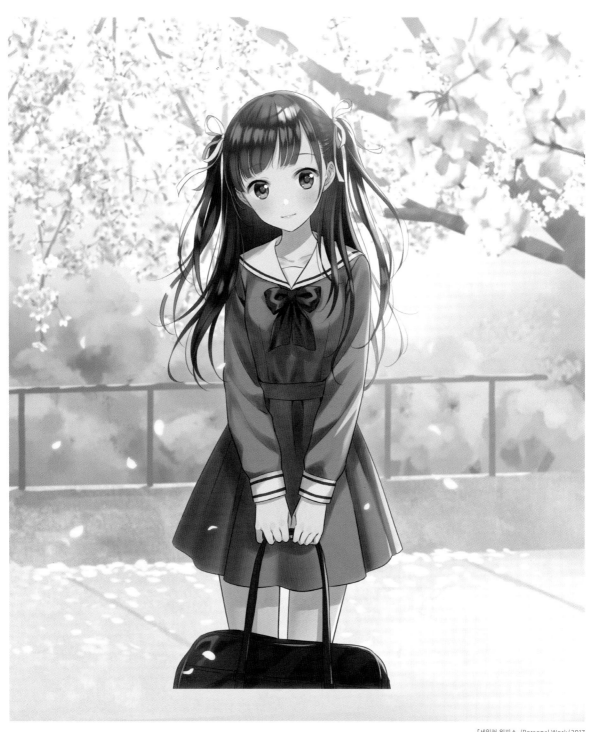

「세일러 원피스」/Personal Work/ 2017

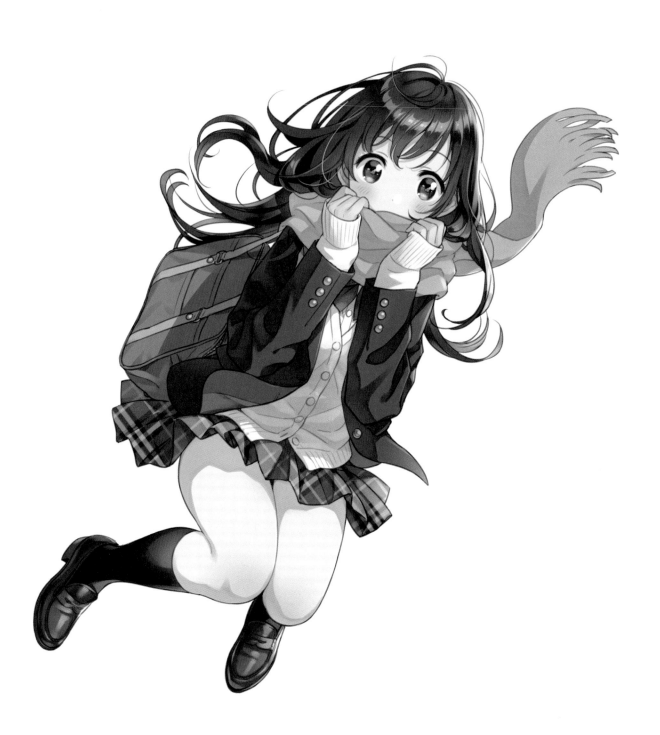

「블레이저쨩」/Personal Work/2016

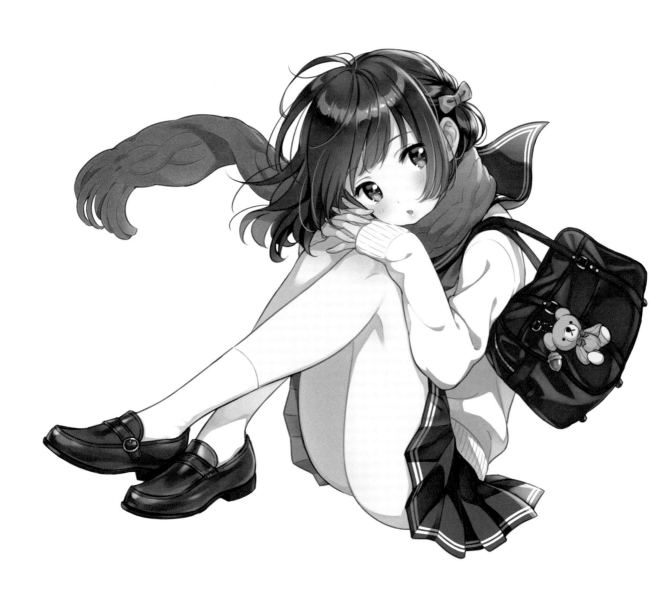

「세일러짱」/Personal Work/2016

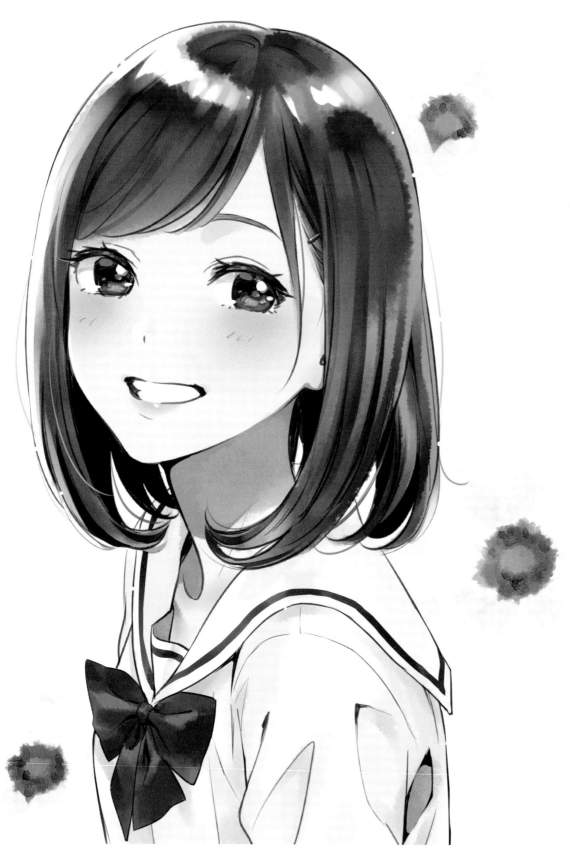

「ROUGH SKETCH GIRLS」 동인지 표지/Personal Work/2018

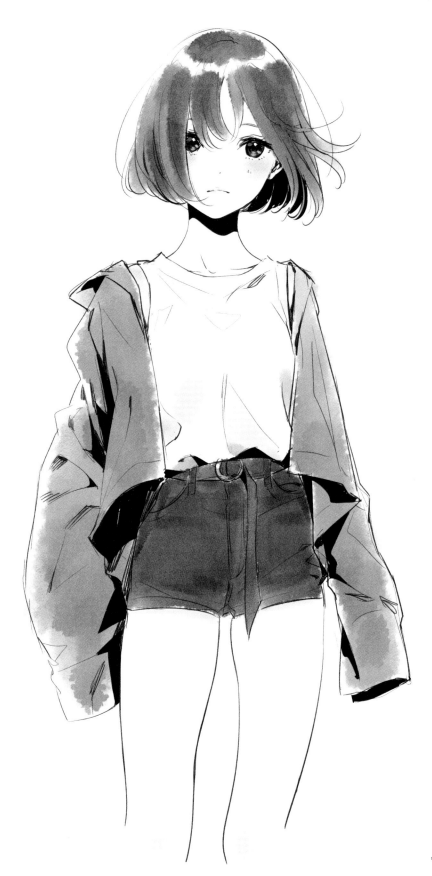

「숏팬츠」/Personal Work/2018

「치켜 올라간 눈 보브」/Personal Work/2018

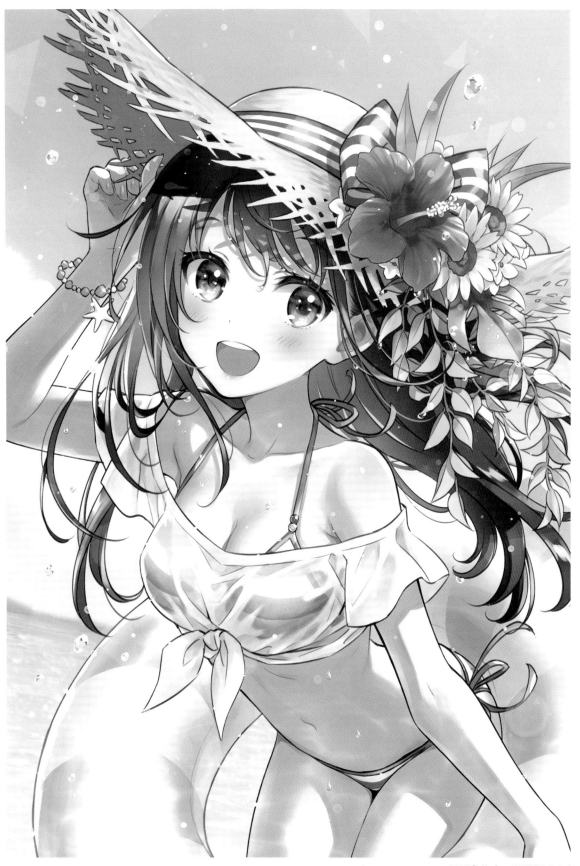

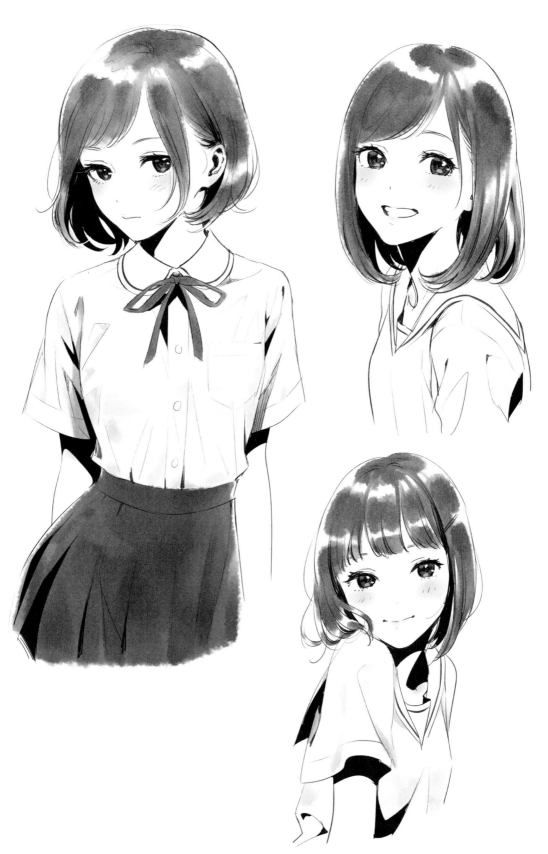

「여름 교복」/Personal Work/ 2018

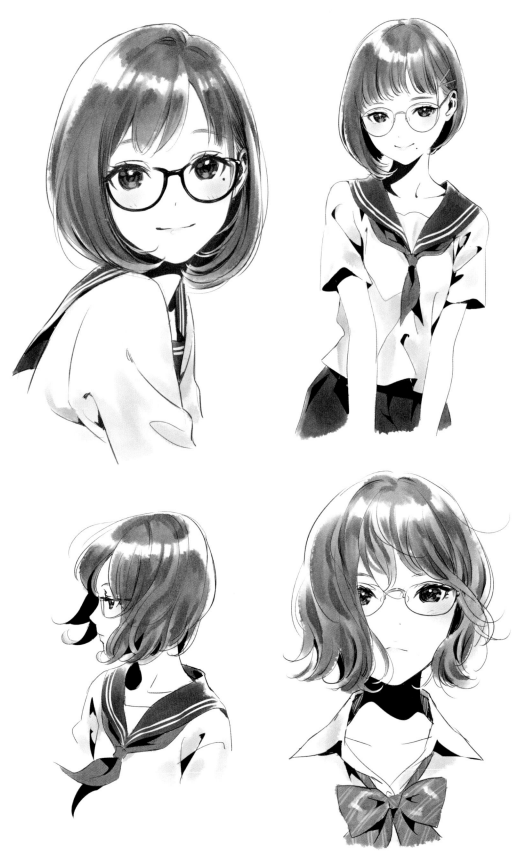

「megane」/Personal Work/2018

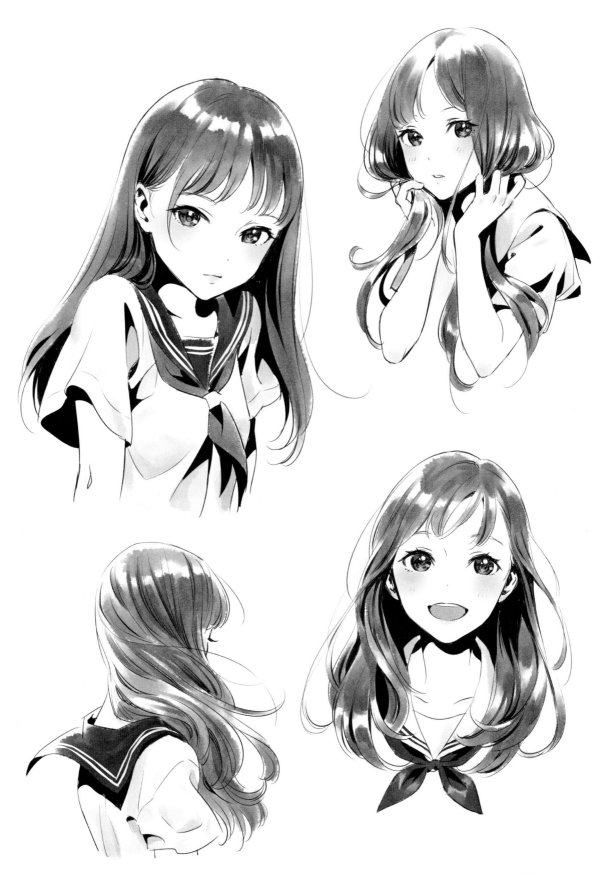

「세일러짱과 시바견」/Personal Work/2018

「CANVAS BOOK 1」동인지 표지/Personal Work/2016

「…수영복, 어때?」/Personal Work/2018

「뒹굴뒹굴 고양이쨩」/Personal Work/2018

「kigae」동인지 표지/Personal Work/2016

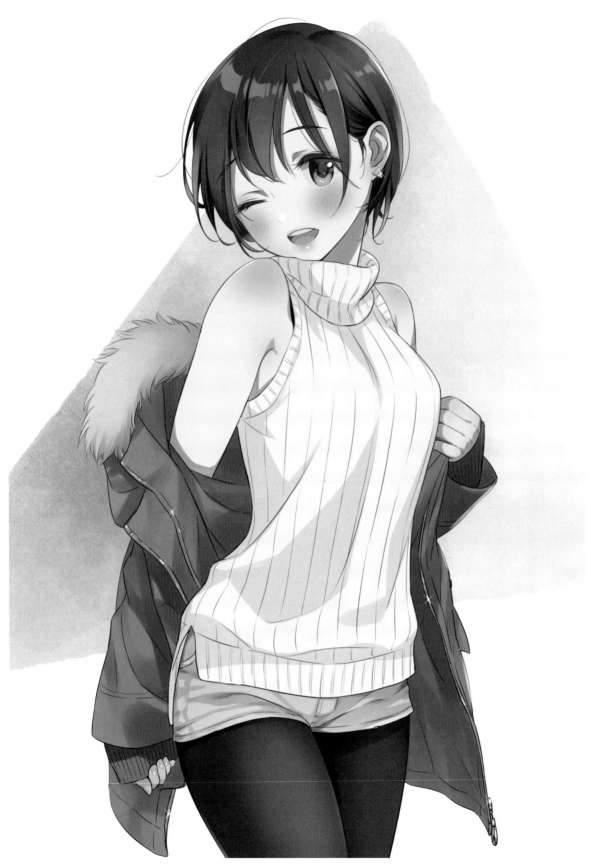

「숏 컷 여성」/Personal Work/2016

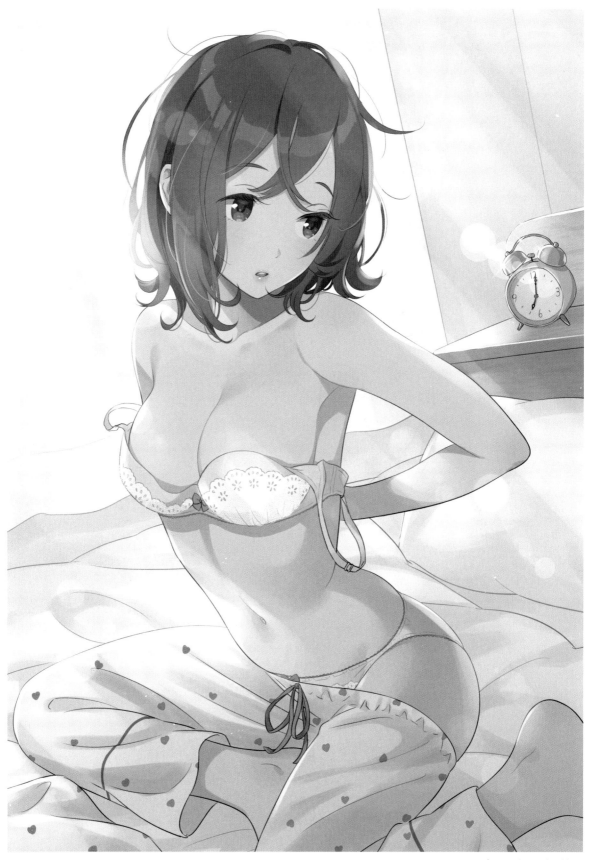

「morning」/Personal Work/2017

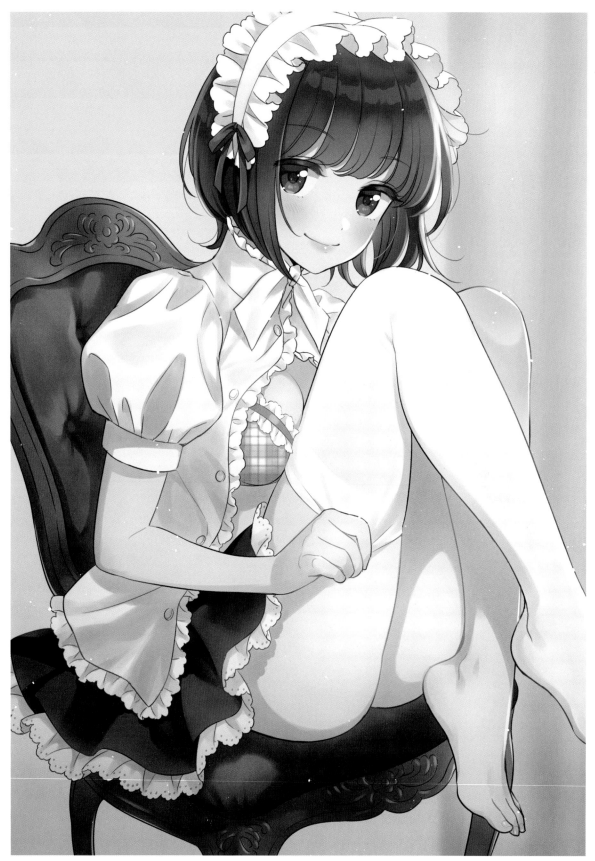

「메이드」/Personal Work/ 2017

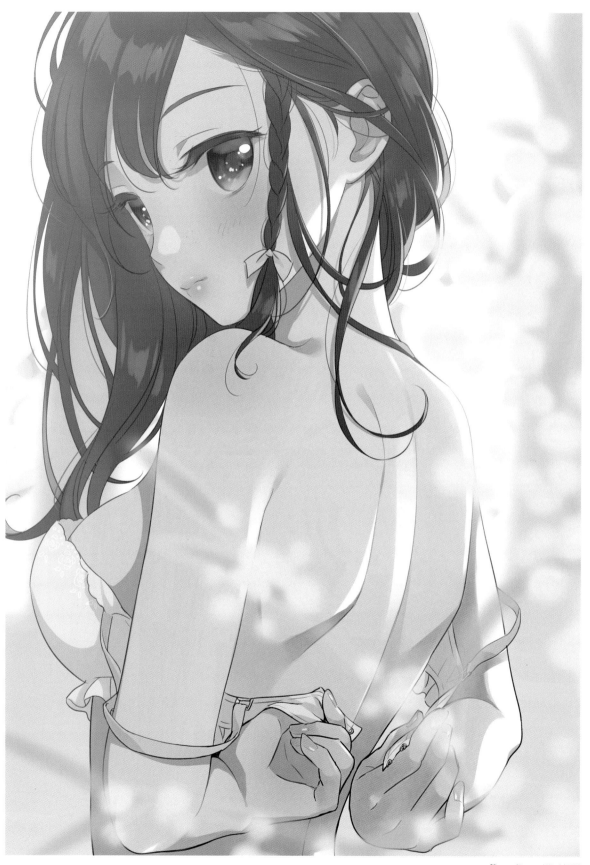

「flower」/Personal Work/ 2017

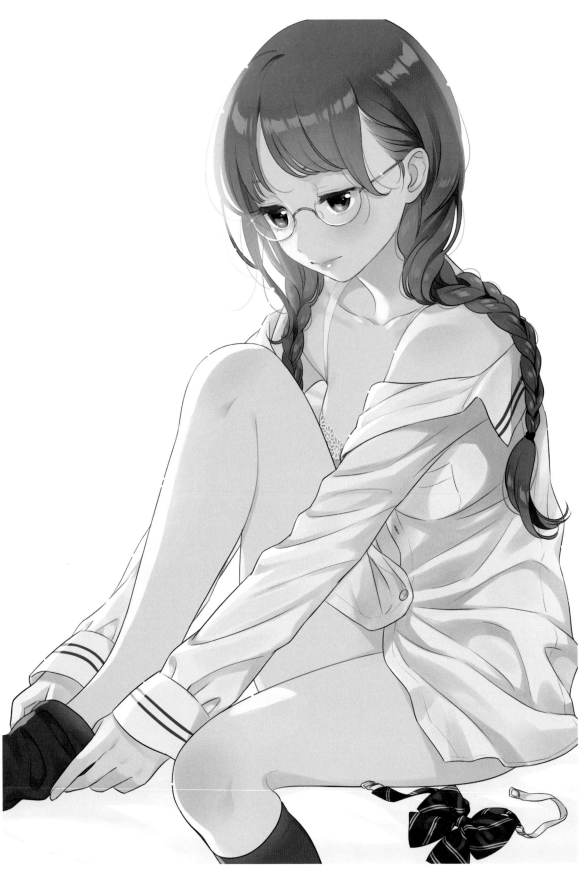

「세 갈래 묶음」/Personal Work/2017

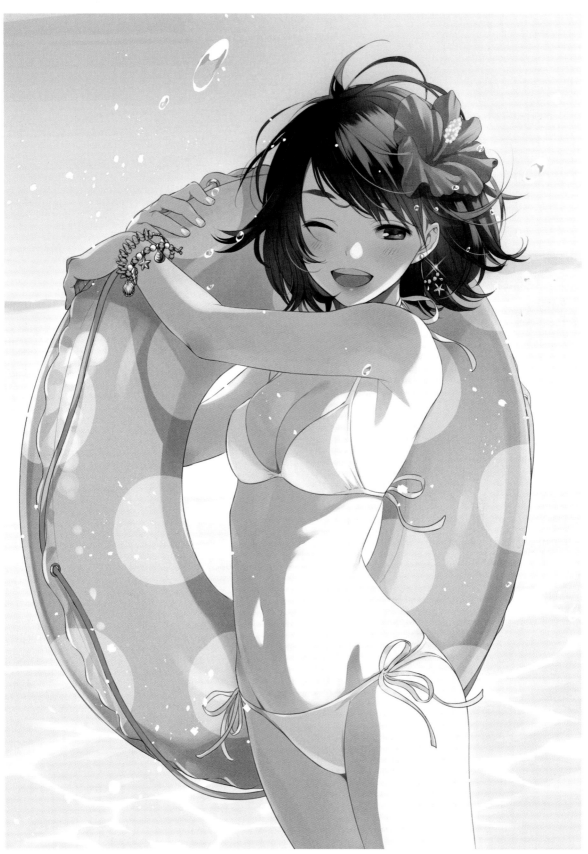

「maillot de bain」투고 일러스트 / 2016 / 쿠로

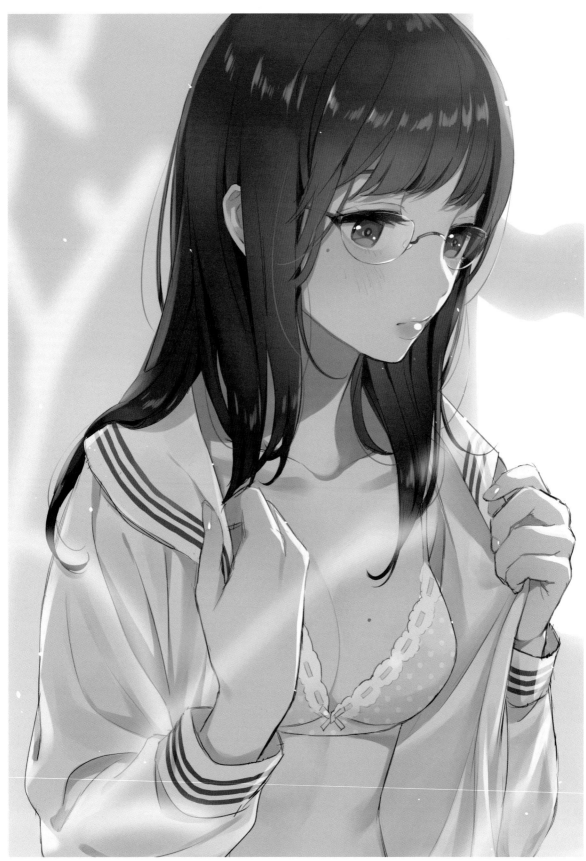

「점」/Personal Work/2017

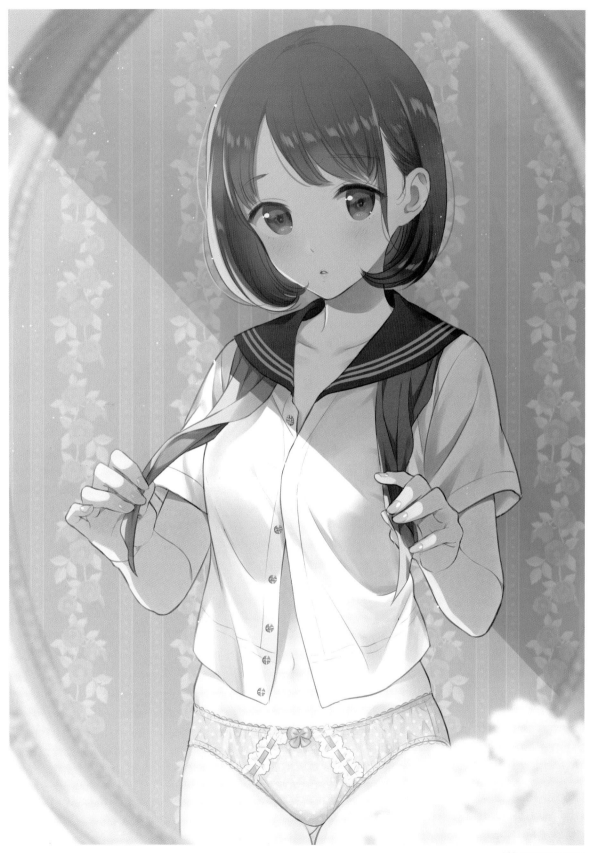

「거울」/Personal Work/2017

「푸하-!」/Personal Work/2017

「아침 준비」/Personal Work/2017

「클로세 수영복」/Personal Work/2017

「남쪽나라 여성」/Personal Work/ 2017

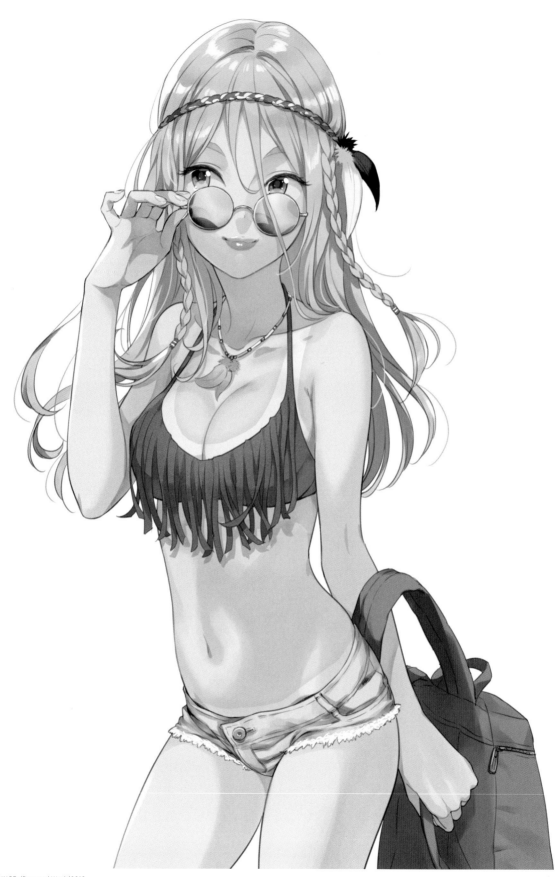

『FRINGE』/Personal Work/2016

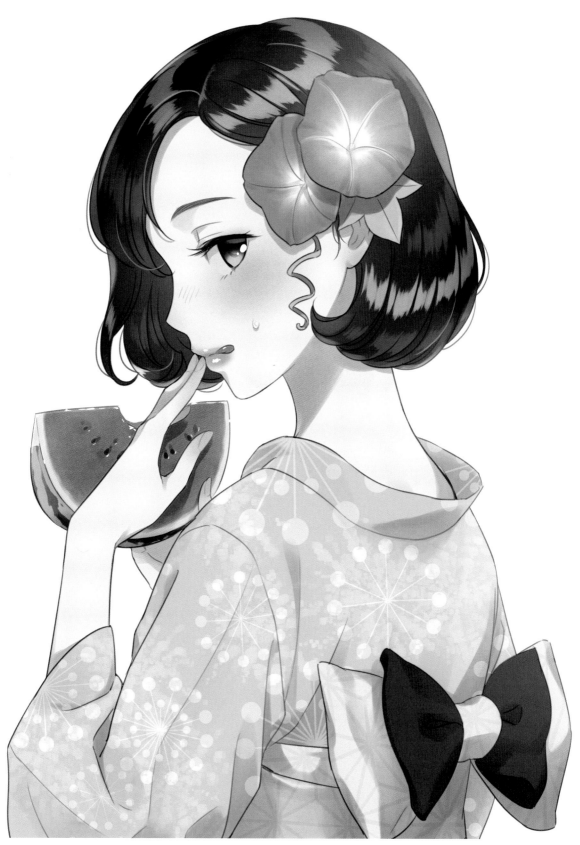

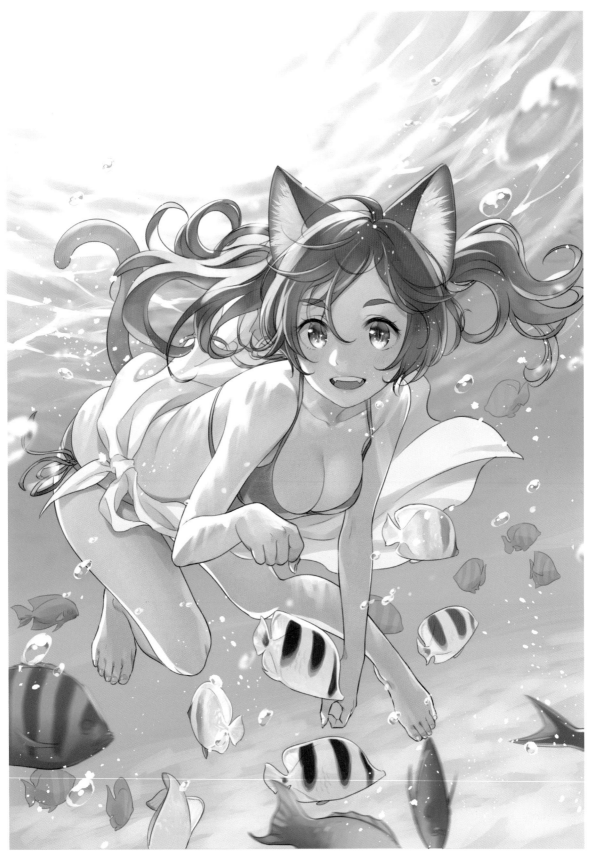

「The Water Days」투고 일러스트 / 2016/Mika Pikazo

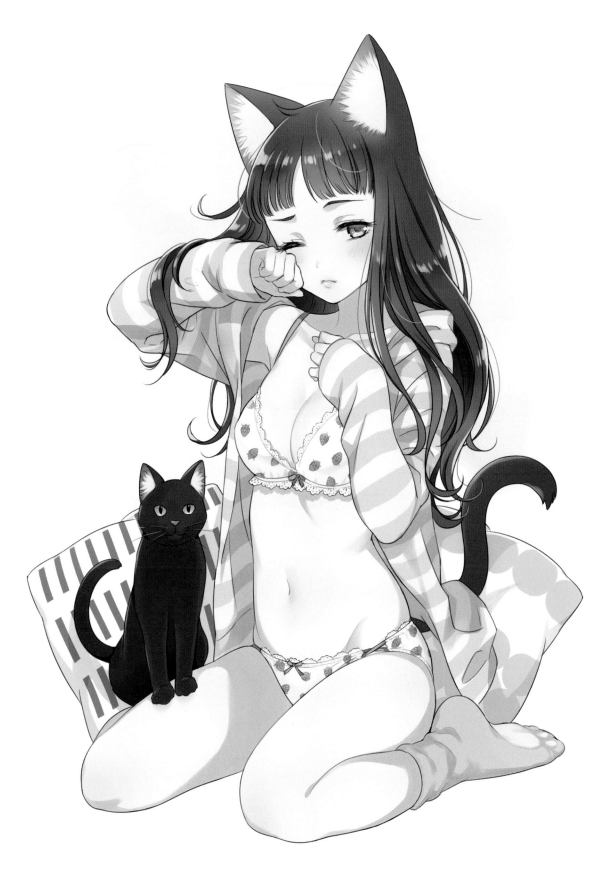

「white cat」/Personal Work/2016

「black cat」/Personal Work/2016

「LaLaLa LINGERIES!」 동인지 표지/Personal Work/2016

「속옷 그리는 법(초 그리기 시리즈)」 표지 일러스트 / 2016/ 겐코샤

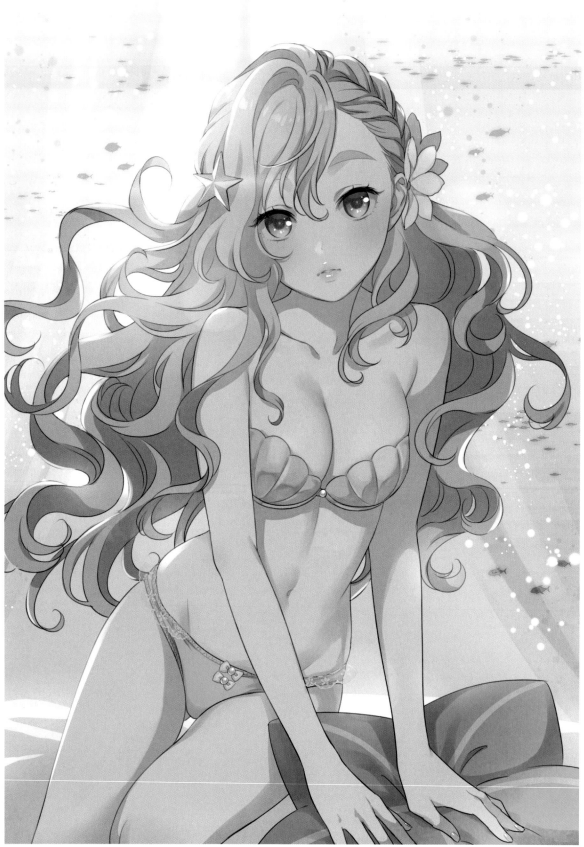

「인어 공주」/Personal Work/2016

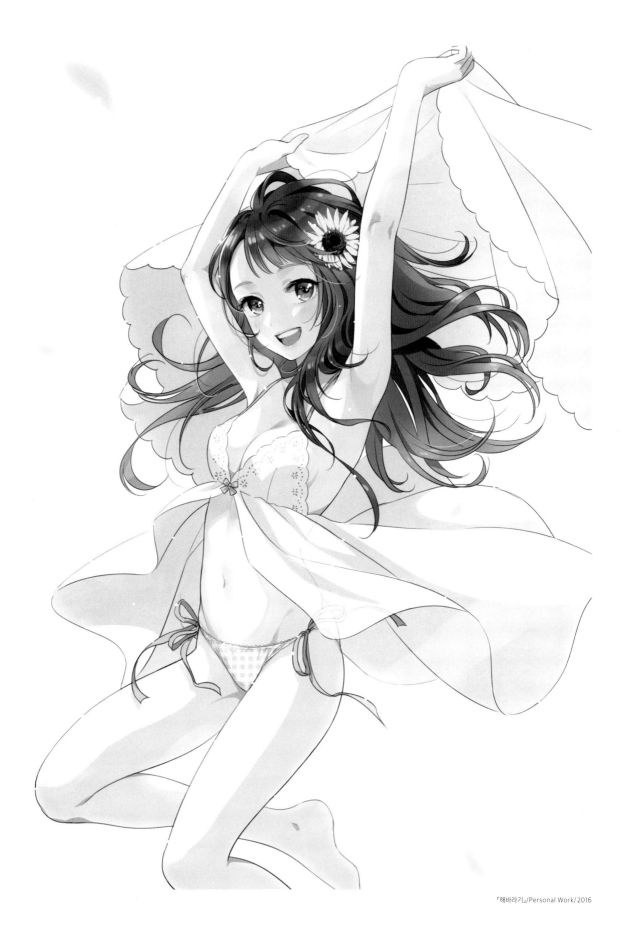

「해바라기」/Personal Work/2016

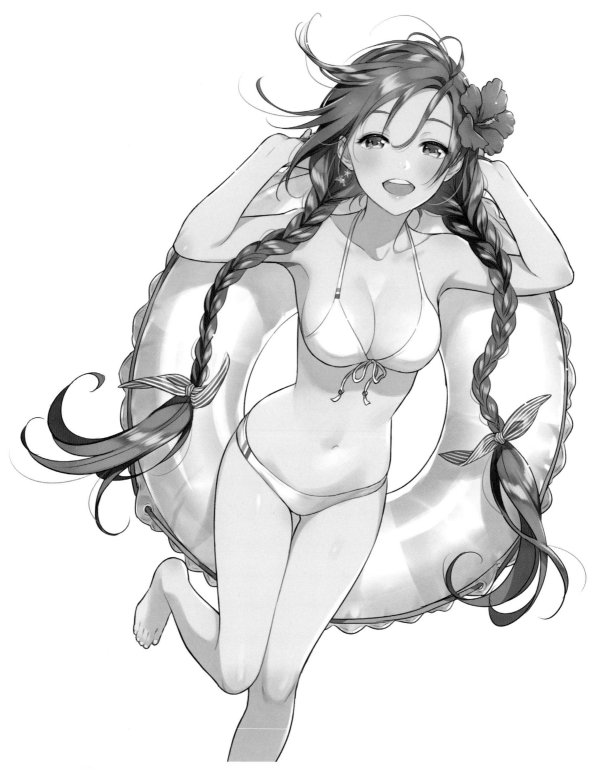

「CANVAS BOOK 3」동인지 표지/Personal Work/2017

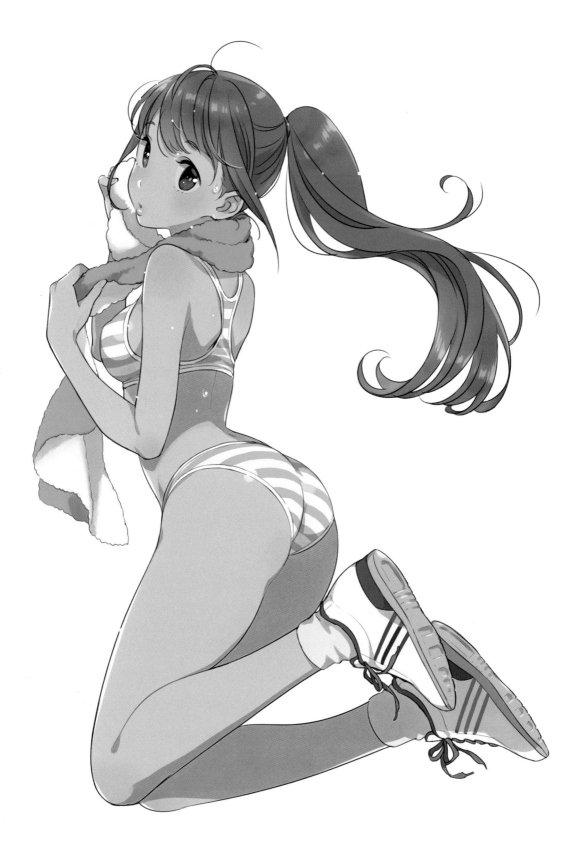

「줄무늬짱」/Personal Work/2016

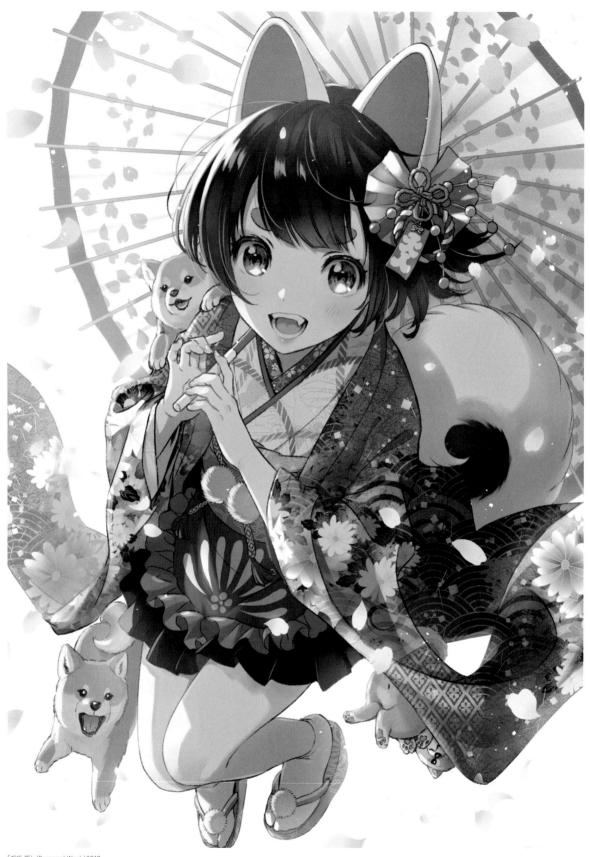

「개의 해!」/Personal Work/2018

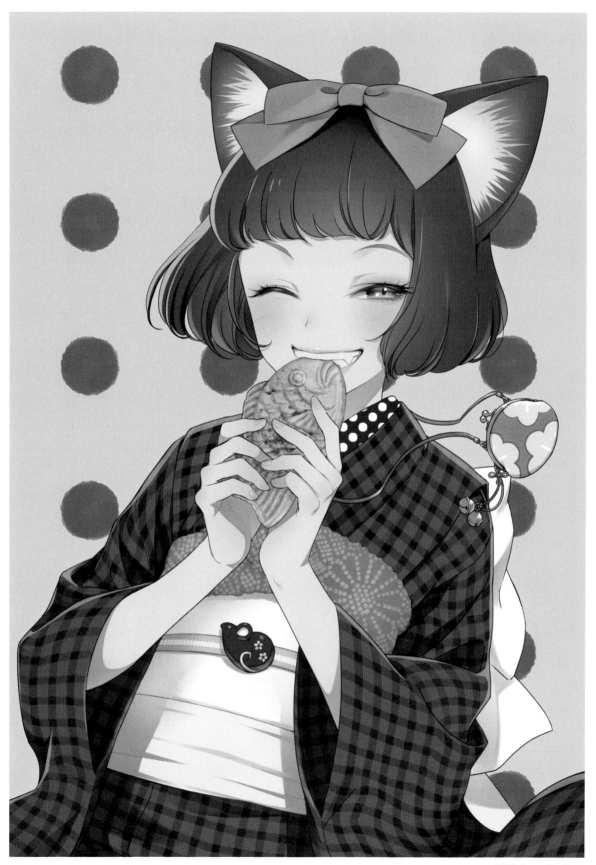

「잉어빵」/Personal Work/ 2015

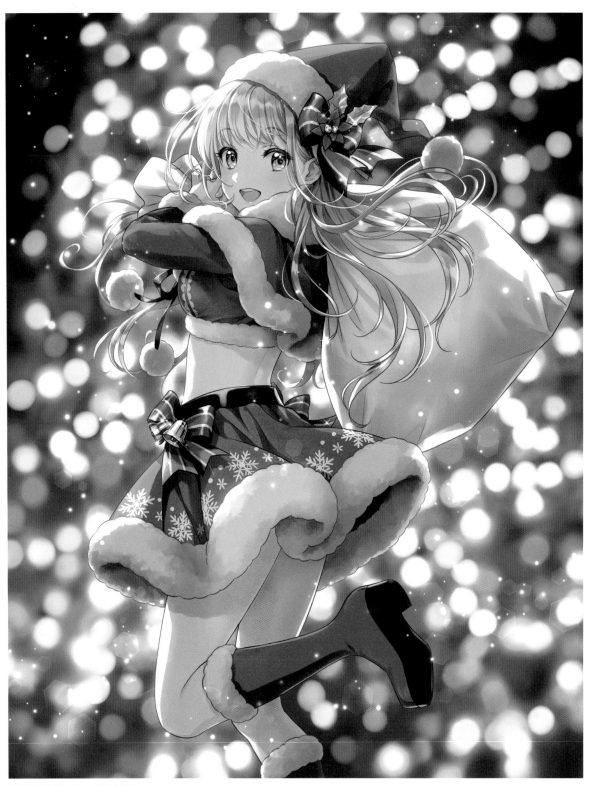

「조금 이른 크리스마스」/Personal Work/2018

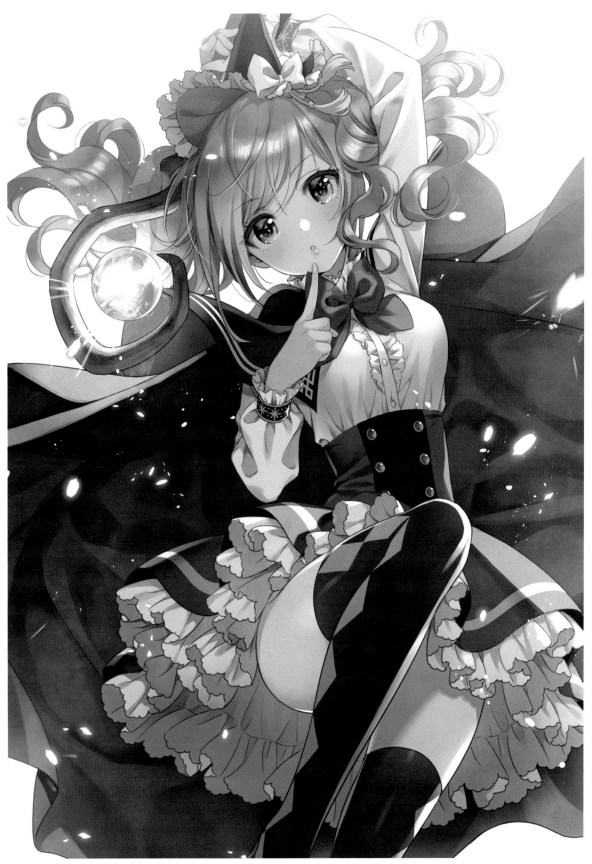

「멸망해가는 세상을 구하기 위해 필요한 나 이외의 주인공의 수를 구하여라」표지/2016/KADOKAWA

「멧돼지 소녀쨩」/Personal Work/2018

謹賀新年

「연하장 트레이드」 연하장 일러스트 / 2018 / 일본우편

謹賀新年

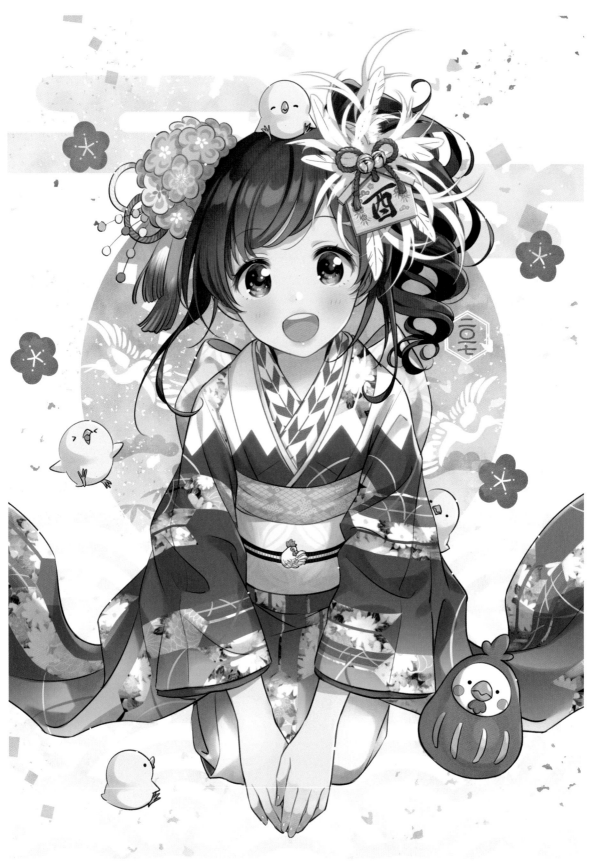

「2017년 연하장」/Personal Work/2017

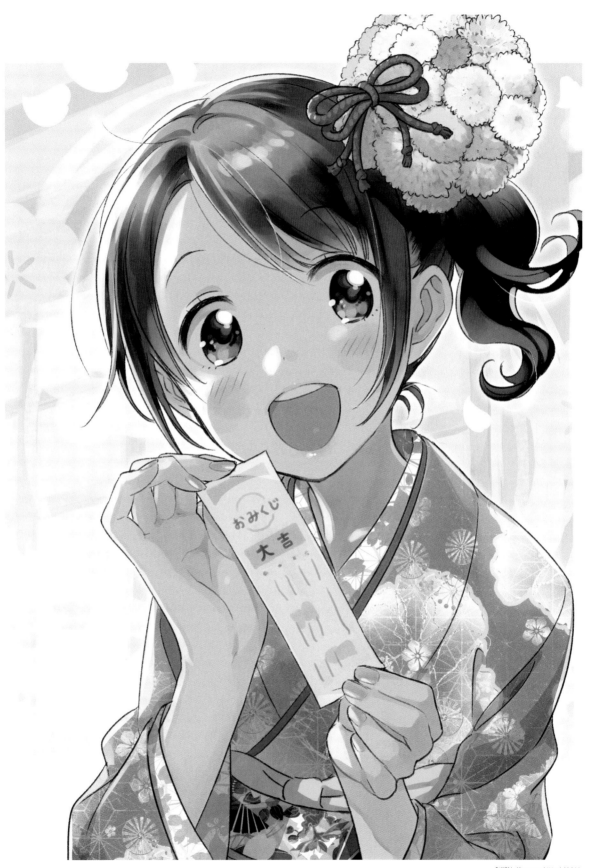

「대길!」/Personal Work/2016

「숏 컷」/Personal Work/ 2016

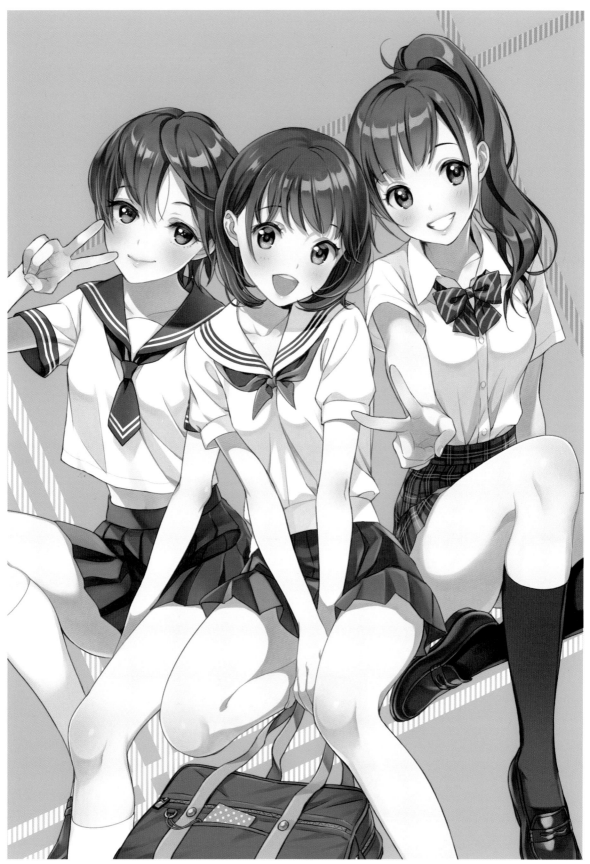

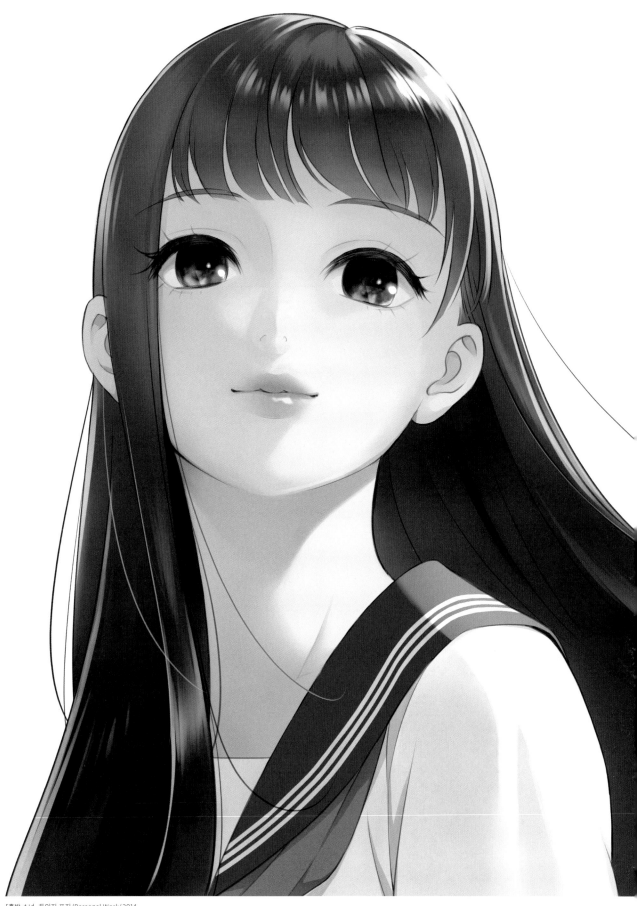

「흑발 소녀」 동인지 표지/Personal Work/2014

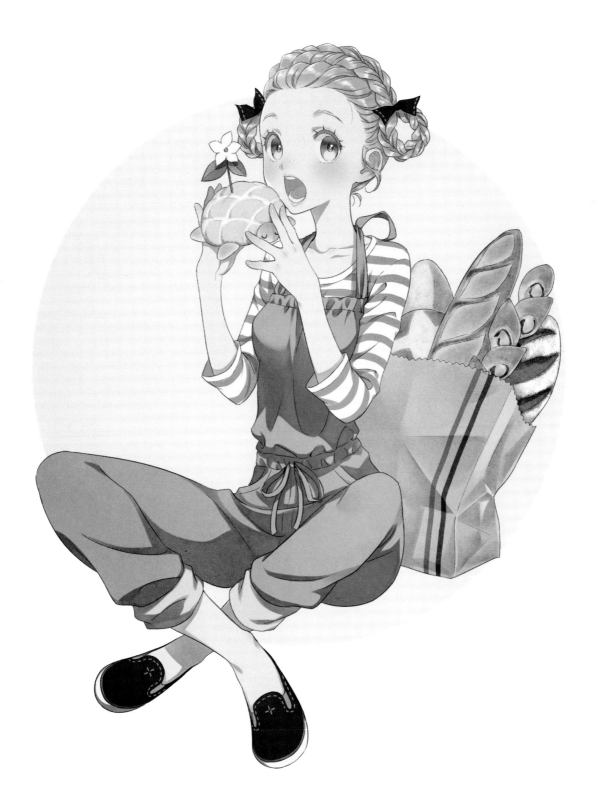

「메론빵」/Personal Work/2015

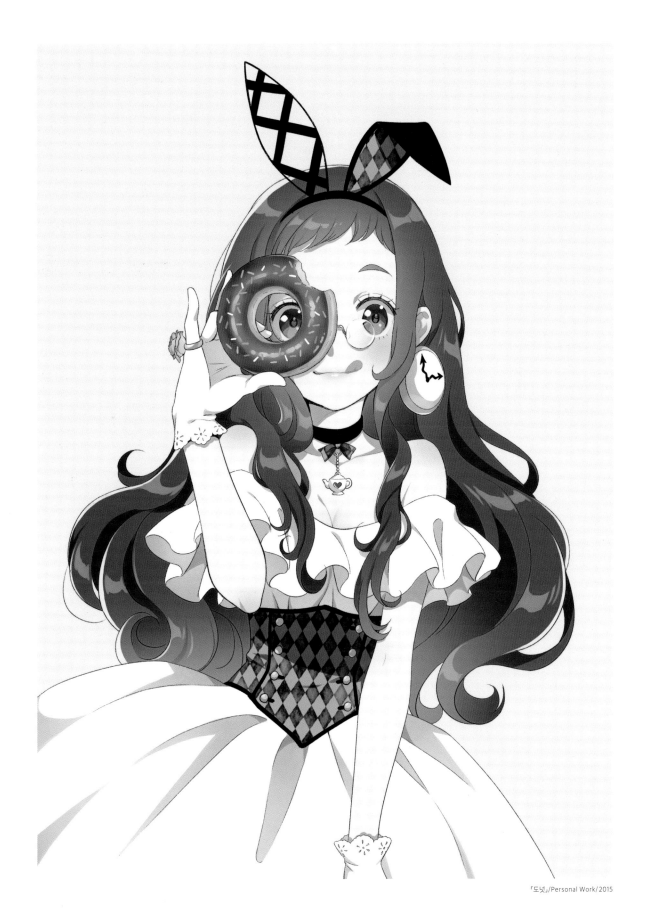

「도넛」/Personal Work/2015

「차갑고 달다」/Personal Work/2015

「빈둥빈둥 아이스크림」/Personal Work/ 2015

「CLIP STUDIO 사용법 강좌」 일러스트 메이킹/2015/CELSYS

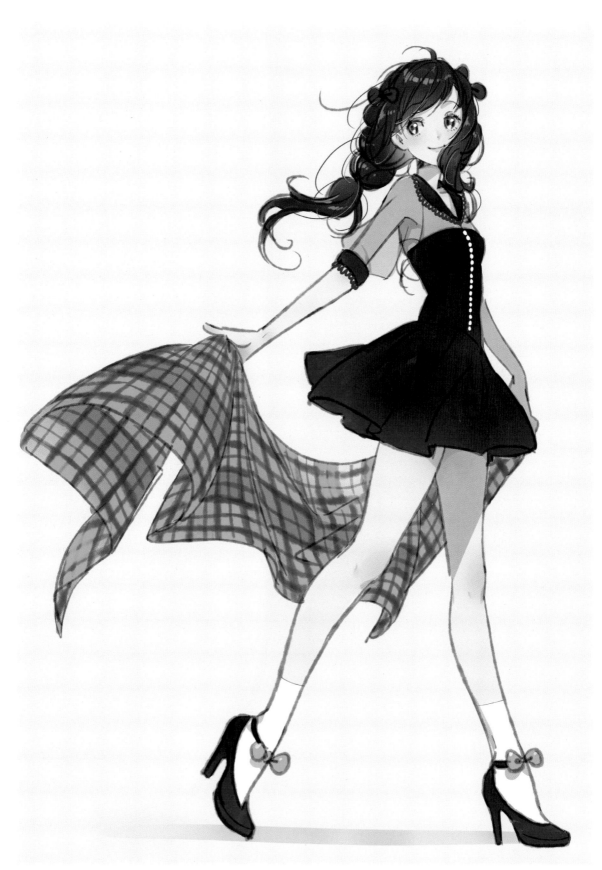

「감색 세일러 원피스」/Personal Work/2014

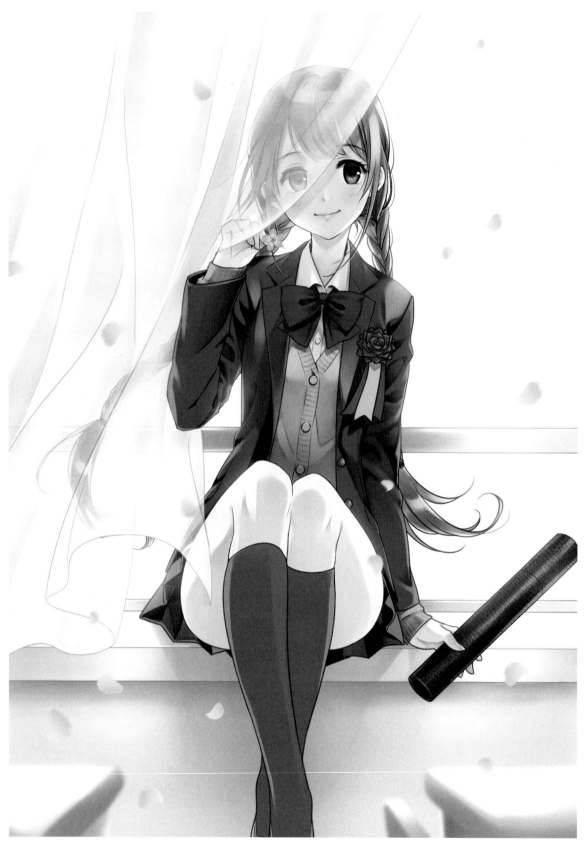

「졸업식이 끝나면」/Personal Work/2014

ILLUSTRATION MAKING & VISUAL

INTERVIEW 인터뷰

INTERVIEW

모리쿠라 엔

여자아이의 반짝이는 순간을 그려내 많은 사람들을 매료시킨 일러스트레이터, 모리쿠라 엔.
버추얼 탤런트인 키즈나 아이가 탄생한 과정과, 창작에 대한 작가의 신념을 들어보았습니다.

Interview : Koji Hiraizumi Text : Sho Deguchi Photo : En Morikura

> 단지 펜을 움직이는 것만으로
> 즐거웠던 어린 시절

—— 먼저, 모리쿠라 씨가 그림을 그리게 된 계기에 대해서 들려주세요.

아버지가 자주 전근을 하셔서, 이사를 많이 하는 환경에서 자랐습니다. 그 당시 살던 곳에서 함께 놀 친구가 생겨도, 이사하고 나면 그 아이와는 더는 못 만나게 되었죠. 하지만 그림이라면 사는 곳과 상관없이 언제 어디서든지 할 수 있는 놀이니까요. 그런 환경에서 자란 것도 있어서 그런지, 어릴 때부터 광고지 뒤쪽이나 노트에 자주 그림을 그렸습니다. 아무튼 저는 '하얀 종이'를 좋아해서 복사 용지를 보는 것만으로도 기분이 들뜨거든요. 물론 거기에 거창한 걸 그리는 건 아니었지만, 단지 펜을 움직이는 것만으로도

즐거워하는 아이였습니다.

—— 어릴 적에 영향을 받은 것이 있나요?

나이 차이가 있는 4남매 중 막내였기 때문에, 언니나 오빠의 책장에 있는 것은 모조리 다 읽었습니다. 첫째 언니가 연극이나 사진, 패션을 좋아해서 일본 무용이나 일본화 도록을 사곤 했어요. 둘째 언니는 특촬물을 좋아해서, 가면라이더나 전대물 잡지가 가득 있었죠. 오빠는 「기동전사 건담」이나 「신세기 에반게리온」 등을 봐서 프라모델을 같이 만들곤 했습니다. 당시에는 아직 어려서 이해하기 어려웠던 것도 있었고, 어느 분야 하나에 푹 빠지는 일 없이 그저 다양한 분야가 있구나 하고 생각했던 기억이 나네요.

—— 언니나 오빠한테서 극단적으로 받은 영향은 없는 거

일러스트를 그리는 작업 환경. 「3년 정도 쓰고 있는 PC는 액정 타블렛 'Cintiq 27QHD'를 살 때 같이 산 겁니다. 끝에 있는 서브 디스플레이는 작업할 때 그림의 색이나 전체 밸런스를 확인하기 위한 용으로 샀는데, 평소에는 작업 중에 영화 등을 보거나 하는 데 사용하고 있습니다.」

외출할 때 사용하고 있는 iPad. 「12.9인치 iPad Pro입니다. 외출하거나 남은 시간에 Procreate로 러프를 그리거나 합니다.」

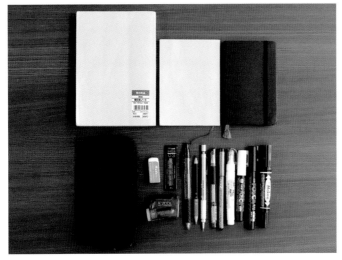

애용하고 있는 아날로그 도구. 「평소에는 잘 가지고 다니지 않지만, 이벤트 등에 갈 때 챙겨갑니다. 메모용 노트는 외출할 때 가방 사이즈에 맞춰, 나눠서 가지고 다니고 있습니다.」

군요.

그러네요. 아버지가 가지고 계셨던 만화를 자주 읽었는데, 「미식가」나 「MASTER 키튼」, 「블랙 잭」, 「표류교실」 등이 있었습니다. 또 주간 소년 점프나 선데이, 매거진, 챔피언도 읽었습니다. 저는 초등학생 때 「나카요시」나 「리본」을 사서 읽었네요. 특히 CLAMP 씨의 작품에 매우 빠져있었습니다. 가족이 제각각 다양한 취미를 가지고 있던 덕분에 읽는 것에 부족함은 없었어요. 다만 초등학생 때는 보통 친구랑 밖에서 놀았기 때문에, 그림을 그리거나 책을 읽는 건 혼자 있을 때 즐겼습니다.

> 그림을 일로 하려는 생각은 없었고,
> 견실한 길을 가려고 했었다

—— 학생 때는 그림을 일로 삼을 거라 생각하지 않았나요?

중학생 때는 그림을 그리는 친구를 만들고 싶어서 미술부에 들어갔습니다. 느긋한 분위기였지만, 그림을 그리는

게 당연했던 환경이 편하고 좋았습니다. 몸을 움직이는 것도 좋아해서, 고등학생 때는 농구부에 들어갔습니다. 자연과학연구부, 영어부도 동시 입부했기 때문에 그림은 취미로만 계속 그렸습니다. 그림을 그리는 건 좋아했지만 의료 분야에도 관심이 있었기 때문에, 진로를 고민하던 시기엔 전문 자격을 취득한 걸 직업으로 삼고 그림은 가능한 선에서 계속 그려야겠다고 생각했었습니다.

—— 자격 취득이나 취직에 대한 태도로 보아 견실한 준비를 하셨네요. 그래도 그림은 계속 그리고 계셨군요. 어떤 환경에서 그리셨나요?

고등학교 입학할 때 컴퓨터를 선물로 받아, 그때부터 그림 게시판이나 PaintChat에 들어가서 마우스로 그렸습니다. 마우스로는 움직임에 한계가 있기 때문에, 당시에는 곡선을 그리고 싶을 때는 기세를 몰아서 그렸었어요. 어느날, PaintChat에서 「툴은 뭐 쓰고 있어?」라고 질문이 와서 「마우스」라고 대답했더니 놀라는 모습에 저도 놀라서는, 그

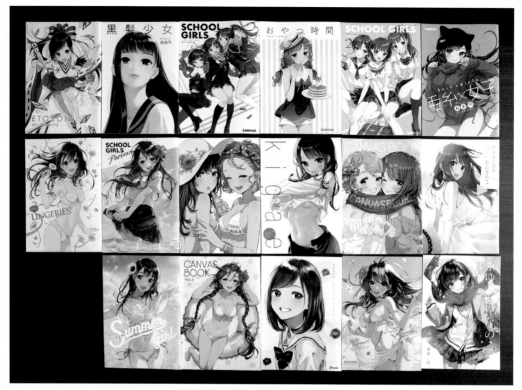

지금까지 만든 동인지. 「2013년 12월 ~ 2018년 12월까지, 왼쪽 위에서 오른쪽 아래 순서로 17권의 책을 제작했습니다.」

때 '판 타블렛'의 존재를 알게 되었습니다. 그 후로 지인에게 사용하지 않는 판 타블렛을 물려 받아, 그걸로 그림을 그리게 되었습니다..

—— 고등학생 시절, PaintChat이나 그림 게시판에서 남긴 추억 같은 건 있나요?

당시엔 자신의 홈페이지에 그림 게시판을 만든 분이나, 정기적으로 PaintChat 방을 여는 분들이 많았기 때문에, 그런 곳에서 그림을 그리는 사람들끼리 교류를 할 수 있어서 즐거웠습니다. BUNBUN 씨나 미와 시로三輪 士郎 씨와도 인연이 생겨 교류를 하게 됐고, 그림을 그리는 친구는 인터넷에서 알게 된 분들이 많네요.

> 의료 관련 대학에 다니는 한편,
> 학생 시절부터 그림 일을 받았다

—— 그림을 그릴 뿐만 아니라, 그림을 통한 교류도 있었군요. 그 후에는 어떤 진로를 택하셨나요?

오빠가 의사를 목표로 공부를 하는 것을 보고 저도 의료 분야에 흥미가 생겨, 의료 관련 대학에 진학했습니다. 다니던 캠퍼스 바로 옆에 우연찮게도 미술 대학이 있었는데, 그 수업 풍경이 제가 있는 교실에서 바로 보였어요. 건너편에

서는 데생을 하고 있는데 여기서는 해부 실험을 하고 있는 걸 보고는 너무 다른 대학 생활에 놀랐던 적도 있습니다. 고등학생 때 만들었던 제 홈페이지에 일러스트를 공개하고 있었는데, 라이트노벨 편집자분이 그걸 보고 작업 제안을 해주셔서 대학 재학 중에 처음으로 일러스트 일을 받게 되었습니다.

—— 학생 시절부터 일러스트 일을 받으셨군요. 그렇다는 것은 그리는 툴도 업그레이드하셨나요?

전혀 업그레이드하지 않았네요. 물려받은 판 타블렛을 계속 쓰고 있었습니다. 취미로 그릴 때는 그림 그리는 툴도 아무거나 막 썼는데, 정식으로 일을 받고 나서는 Painter의 오일 파스텔을 써서 칠했습니다. 그 이후 컴퓨터를 바꾸면서 SAI를 썼다가, 작업에 쓸 수 있는 파일 사이즈 등에 한계가 와서 지금은 CLIP STUDIO PAINT EX랑 액정 타블렛으로 그리고 있습니다.

—— 「모리쿠라 엔」이라는 펜네임은 그때부터 사용하셨나요?

아뇨, 다른 이름이었어요. 그림 게시판에 글을 쓰려면 이름을 꼭 써야만 해서, 적당히 영문으로 'm'이라고 썼는데 사용 불가라고 뜨길래 시험 삼아 '.'을 붙여봤더니 사용이

가능해 「m.」이라는 닉네임을 쓰게 되었습니다. 그래서 그림 게시판에서는 「에무 씨」라고 불렀었어요. 그 이름에 꽤 애착을 가지게 되어서, 본격적으로 일을 시작하게 되면서 새로운 펜네임을 생각할 때도 성이 붙은 닉네임이 좋겠다 싶어서 「에무」랑 비슷하게 들리는 「엔」을 넣었습니다. 성도 이니셜이 「m」이 될 법한 게 좋을 거 같아서, 어쩌다 보니 「모리쿠라」로 정했죠.

—— 그림 그리는 일과 학업이 동시에 이루어졌었군요. 그래도 취직을 한다는 마음에는 변화가 없었나요?

그러네요. 역시 그림을 그리는 것만으로는 생활해 나갈 자신이 없어서, 의료계 회사에 취직을 했습니다. 근무처가 관동関東 쪽에 있는 병원이었는데, 업무 사정상 병원 바로 근처에 거주하면서 무슨 일이 생기면 언제든지 대응할 수 있도록 해야 되서 그림을 그릴 시간이 거의 없었습니다. 그때, 그림을 그리지 못하는 상황이 되면 스트레스를 받는구나 하고 느꼈습니다. 그 후, 지금 남편을 만나 결혼해서 관서関西 쪽으로 이사를 하게 되었고, 고민하던 끝에 일을

그만두었습니다. 그걸 계기로 본격적으로 그림 그리는 일을 하자고 마음먹게 되었습니다.

비약의 계기가 된 키즈나 아이와의 만남

—— 그런 모리쿠라 씨의 전환기를 맞게 한 일이라고 한다면 역시 키즈나 아이의 캐릭터 디자인을 맡은 것이 아닐까 싶은데, 어떤 과정으로 이야기가 진행된 건가요?

어느 날 갑자기 의뢰 메일을 받았습니다. 그때까지는 주로 교복을 입은 소녀 일러스트 동인지를 내고 있었기 때문에, 아마도 그걸 보고 연락을 주신 거 같아요. 그 의뢰를 받은 2016년 당시에는 일반 YouTuber도 지금처럼 대중화되지 않았어요. 하물며 「버추얼 YouTuber를 하는 기획」이라고 말해주셔도 처음에는 이미지조차 떠오르지 않았습니다. 하지만, 새로운 기획에 참가 할 수 있다는 것에 가능성을 느끼고, 제 그림이 3D로 움직인다는 것에 무척이나 흥미를 가졌습니다.

일러스트레이터 무라마츠 마코토 씨의 포스트 카드 북. 「초등학생 때, 무라마츠 마코토 씨를 알게 되었는데 기묘한 그림에 당시에는 충격을 받았었습니다. 지금도 부분적으로 그림을 그릴 때면 저도 모르게 영향을 받는 것 같아요.」

책장의 일부. 「위쪽에는 화집, 아래에는 주로 사진집이나 잡지가 있어요. 쉴 때나 고민이 있을 때 열어보고 자극을 받고 있습니다. 만화나 동인지, 들어가지 않는 책이나 잡지는 다른 장소에 두고 있고요. 작업 중인 일이나 그리고 있는 것에 따라 읽고 싶은 책이 달라져서, 바꿔놓는 경우도 있습니다.」

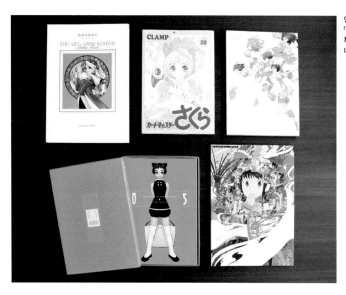

영향을 받은 작가의 작품집 등. 「CLAMP 씨의 '카드캡쳐 사쿠라'」는 특히 마음속에 담아두고 있는 작품입니다.」

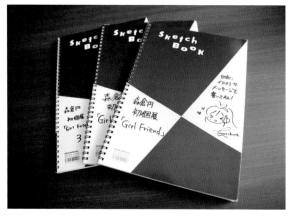

2019년 2월 15일~3월 6일, 오모테산도에서 개최된 『pixiv WAEN GALLERY by TWIN PLANET X pixiv』의 첫 개인 전시회 'Girl Friend'를 방문한 분들이 써주신 노트. 「따뜻한 말씀을 많이 해주셔서 정말로 감사했어요. 메시지로 가득 찬 노트는 많은 격려가 되었습니다.」

—— 캐릭터 디자인에 있어서 정해둔 것 같은 게 있나요?

다양한 표현이 있지만, 제 나름대로 요약하자면 '누가 봐도 귀엽다는 생각이 드는 여자아이'네요. 하지만 취향은 제각각이기 때문에 정답은 없다고 생각합니다. 그래서 생각한 끝에 「아기」나 「작은 동물」을 볼 때 드는 인상을 색이나 형태로 표현해보려고 했습니다. 아기나 작은 동물은 본 순간 「귀엽다.」라고 생각하는 경우가 많으니, 이거라면 이미지를 떠올리는 것도 쉬울 거라고 생각했어요. 그리고 동인지를 내면서 독자분들의 반응을 보고 깨달은 사실도 있어서, 그것들도 참고를 해보려고 했습니다.

—— 어떤 사실을 깨달으신 건가요?

저는 여자아이의 다양한 '귀여움'이나 '예쁨' 등을 그려내고 싶다는 마음이지만, 보시는 분에 따라 선호하는 게 천차만별이라는 사실을 동인지를 내면서 새삼 실감하게 됐어요. 무언가를 보고 '멋지다' 하고 느끼는 기분을 되도록 많은 분들과 공유하고 싶었기 때문에, 그것을 위해서 「알기

쉽게 와 닿는」 그림을 생각하게 되었습니다. 어떻게 하면 잘 전달할 수 있을지 많은 시행착오를 겪었지만, 그렇게 해서 그린 그림이 모두의 마음에 와닿거나 그 그림을 계기로 새로운 그림을 봐주시거나 할 때, 기쁜 마음이 들기도 하고 커다란 성취감을 느끼기도 했습니다.

—— 이번 화집의 표지 일러스트도, 그런 생각에서 나온 걸까요?

이번 화집의 표지 일러스트 같은 경우는 굉장히 많은 고민을 했는데요…. 계절감이 느껴지지 않는 게 일 년 내내 서점에 진열되기 좋을 거라고 생각했지만, 이번에는 과감하게 계절감을 드러내는 방향으로 결정했습니다. 표지를 본 순간, 「이런 그림을 그리고 있습니다.」라고 확실하게 느껴지도록 해야, 화집이 서점에 진열되어 있을 때 독자분들에게도 잘 전달될 거라는 생각이 들었거든요.

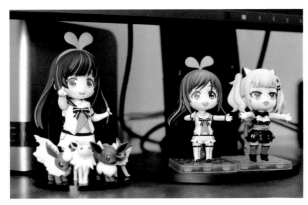

책상 위의 피규어들. 「키즈나 아이쨩 주변에 있는 이브이들은 아이들이 꾸며준 건데, 귀여워서 그대로 두고 있습니다.」

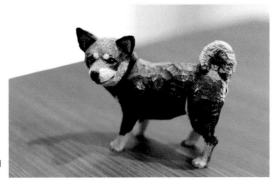

치유 아이템 목각 강아지 인형. 「이 목각 강아지 인형은 조각가 하시모토 미오 씨의 작품입니다. 다양한 각도에서 즐길 수 있어서 마음에 들어요.」

──단 하나의 그림으로 완결되는 일러스트뿐만이 아니라 스토리가 있는 작품도 해보고 싶다

그림을 본 사람의 마음에 걸리는 「함정」을 의식한다

──그런 그림을 실제로 그리는 데 있어서, 어떤 부분을 고민하고 있나요?

평소 육아를 하면서 틈틈이 정해진 시간에만 작업을 하기 때문에, 세세한 묘사를 그리는 데 시간이 한정되어 있습니다. 때문에 심플한 부분과 세세한 부분에 차이를 두고, 되도록 주목하게 만들고 싶은 부분부터 봐주셨으면 하는 마음가짐으로 작업을 하고 있습니다. 선화를 그릴 때 저는 undo(실행 취소)를 굉장히 많이 쓰는 편인데, 깔끔한 선으로 심플한 인상을 주면 비교적 세세하게 그린 부분에 보다 눈길이 가도록 할 수 있거든요. 또 되도록 많은 「함정」을 그림에 넣는다고 생각하면서 그리고 있습니다. 「함정」이라는 건 보는 사람의 마음에 잊지 못할 포인트 같은 부분인데, 저는 그걸 함정이라고 부르고 있습니다. 손톱이 칠해져 있다거나, 옷깃에 솔기가 있는 것 등 사람에 따라서 주목하는 부분이나 순서가 다르기 때문에, 눈에 띌 만한 부분이나 그 주변의 정보량을 조금씩 늘리고 있습니다. 옷도 소재나 체형까지 상상해서 그리면, 여자아이의 분위기나 성격에서 자연스럽게 차이를 느낄 수 있어서 재미있지 않을까 싶어요. 그런 요소 하나하나를 그림 안에 「함정」으로서 소중히 그리고 있습니다.

──보는 사람은 어느샌가 「함정에 빠져있다」라고 생각하시는 거군요. 마지막으로, 앞으로 하고 싶은 일이 있다면 알려주세요.

제가 그리는 그림은 한 장의 그림이기 때문에, 보는 분이 상상할 여지는 있지만 그 한 장으로 끝나는 경우가 대부분입니다. 그래서 앞으로는 보다 넓은 스토리나 계절의 변화를 느낄 수 있는 그림을 그리고 싶습니다. 또 애니메이션 같은 영상 작품이나 도서 등, 누군가의 멋진 스토리를 다른 사람에게 전할 때 필요한 캐릭터의 비주얼을 그릴 수 있다면 좋겠고, 꼭 그릴 수 있도록 노력하겠습니다.

PROFILE

모리쿠라 엔 | 森倉 円

육아 중인 일러스트레이터. 마루이 CM 애니메이션「고양이가 준 동그란 행복」과 버추얼 탤런트「키즈나 아이」
캐릭터 디자인을 맡았으며, 그 외에도 도서 삽화와 표지 등 넓은 분야에서 활동 중이다.

`URL` morikuraen.tumblr.com
`Twitter` morikuraen

STAFF

커버 일러스트레이션	모리쿠라 엔
북 디자인	아리마 토모유키
본문 디자인	waonica
레이아웃	히라노 마사히코
편집 보조	타시로 마리, 데구치 카케루
기획 · 편집	히라이즈미 코우지

모리쿠라 엔 화집
ILLUSTRATION MAKING & VISUAL BOOK

초판 1쇄 ㅣ 2020년 6월 9일

지은이 모리쿠라 엔 ㅣ **옮긴이** 서민성
펴낸이 서인석 ㅣ **펴낸곳** 제우미디어 ㅣ **출판등록** 제 3-429호
등록일자 1992년 8월 17일 ㅣ **주소** 서울시 마포구 독막로 76-1 한주빌딩 5층
전화 02-3142-6845 ㅣ **팩스** 02-3142-0075 ㅣ **홈페이지** www.jeumedia.com

ISBN 978-89-5952-897-4

★파본은 구입하신 서점에서 교환해 드립니다.

만든 사람들
출판사업부 총괄 손대현 ㅣ **편집장** 전태준 ㅣ **책임 편집** 성건우
기획 홍지영, 박건우, 안재욱, 서민성, 이주오, 양서경
디자인 디자인그룹 헌드레드 ㅣ **영업** 김금남, 권혁진